EINE KLASSE FÜR SICH

AKTIONSRAUM FOTOGRAFIE

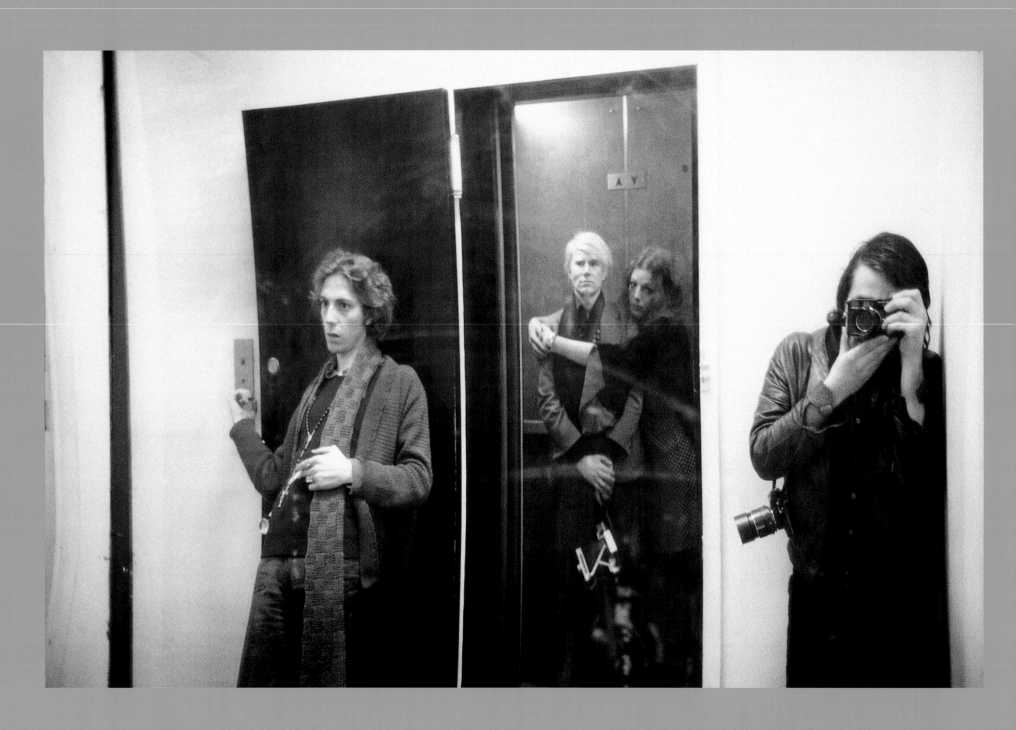

1 *Selbst mit A. W.*, New York, 1970

 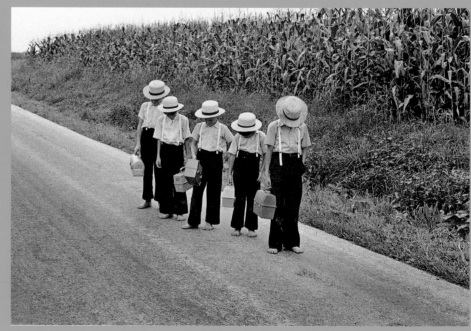

2 *No Photographing*, 1974

EINE KLASSE FÜR SICH

AKTIONSRAUM FOTOGRAFIE

Herausgegeben von

Michael Hering

Kupferstich-Kabinett

Staatliche Kunstsammlungen Dresden

INHALT | CONTENT

VORWORT

Mit der Ausstellung »Eine Klasse für sich – Aktionsraum Fotografie«, die dem Fotografen Timm Rautert und – dialogisch – einem Kreis seiner ehemaligen Leipziger Schülerinnen und Schüler gewidmet ist, knüpfen die Staatlichen Kunstsammlungen Dresden an die Kontinuität der Sammlung und Präsentation von Fotografie als einem modernen künstlerischen Medium an. Diese reicht in die Jahre um 1900 zurück, als Max Lehrs begann, unter künstlerischem Gesichtspunkt Fotografie neben den traditionsreicheren grafischen Techniken einzubeziehen. So hat sich das Kupferstich-Kabinett einen herausragenden Platz unter den deutschen Sammlungen zur Fotografie erworben, der sich in den letzten Jahren mit Ausstellungen wie »KunstPhotographie« (2010) und »Wols Photograph« (2013) manifestierte.

Neu an der jetzigen Ausstellung und dem Katalog ist der Aspekt, dass ein Fotograf dezidiert als Lehrer, ja als im besten Sinne schulbildend erlebbar wird. Denn Fotografie zu unterrichten, bedeutet neben der Vermittlung des Handwerks, die Möglichkeiten der Gestaltung zu erschließen, die Weltsicht zu weiten und die Perspektiven zu vervielfältigen – und erweist sich damit als in erster Linie geistiger Prozess. Dies exemplarisch an einer Foto-Klasse erlebbar zu machen, ist ein Anliegen der Ausstellung und des Kataloges.

Timm Rautert zählt zu den wichtigen Fotografen der Bundesrepublik; er hat als Professor an der Leipziger Hochschule für Grafik und Buchkunst in den Jahren von 1993 bis 2008 dazu beigetragen, die große Tradition des Mediums weiterzuentwickeln.

Das 250-jährige Gründungsjubiläum der Kunsthochschulen in Dresden und Leipzig ist den Staatlichen Kunstsammlungen Dresden ein willkommener Anlass, um exemplarisch zu zeigen, mit welcher Kontinuität sich die Fotografie weiterentwickelt und die Grenzen des Mediums neu abgesteckt hat. Wenn es, wie wir planen, in den nächsten Jahren gelingt, einen größeren Bestand von Werken Rauterts für das Kupferstich-Kabinett zu erwerben und mit den in der jüngeren Vergangenheit getätigten und zukünftigen Erwerbungen von Arbeiten seiner Schüler zu verbinden, so wird ein aktuelles Kapitel Kunstgeschichte in Dresden sicht- und lesbar sein.

Für die Erarbeitung der Ausstellung und des Kataloges sei dem Konservator für Moderne und Gegenwart am Kupferstich-Kabinett, Michael Hering, herzlich gedankt. Wir danken der Alfried Krupp von Bohlen und Halbach-Stiftung für ihr langjähriges Engagement für die Fotosammlung des Kupferstich-Kabinetts sowie Franziska Maria Scheuer und Kathrin Schönegg als den aktuellen Stipendiatinnen der Alfried Krupp von Bohlen und Halbach-Stiftung im Programm Museumskuratoren für Fotografie, die das Projekt in vielfältiger Weise unterstützt haben.

Ein besonderer Dank gilt nicht zuletzt allen beteiligten Fotografinnen und Fotografen, die mit hohem Engagement das Projekt unterstützt haben.

Hartwig Fischer
Generaldirektor der
Staatlichen Kunstsammlungen Dresden

Bernhard Maaz
Direktor des Kupferstich-Kabinetts und
der Gemäldegalerie Alte Meister

PREFACE

In holding the exhibition "Eine Klasse für sich – Aktionsraum Fotografie" (A Class of Its Own: Photography as Action Space), which focuses attention on the photographer Timm Rautert and – in a kind of dialogue – on a number of his former Leipzig students, the Staatliche Kunstsammlungen Dresden are continuing their long-standing tradition of collecting and presenting photography as a modern artistic medium. This tradition goes back to the period around 1900 when Max Lehrs began incorporating artistic photography into the collections alongside the more established graphic art techniques. As a result, the Kupferstich-Kabinett assumed a pre-eminent position among German photography collections, as evidenced in recent years by such exhibitions as "KunstPhotographie" (2010) and "Wols Photograph" (2013).

A new aspect which comes to the fore in the current exhibition and in this catalogue is that of a photographer being shown in his capacity as a teacher, as an educator in the best sense of the word. For teaching photography means not only training students in the necessary practical skills but also tapping creative potential, broadening students' views of the world and opening up new perspectives – so that it is primarily an intellectual process. One of the purposes of this exhibition and catalogue is to demonstrate this by the example of one class of photography students.

Timm Rautert is among the most important photographers in Germany; during his tenure as a professor at the Academy of Visual Arts in Leipzig between 1993 and 2008, he contributed significantly to developing the great tradition of this medium.

The 250th anniversary of the founding of the Art Academies of Dresden and Leipzig is a welcome opportunity for the Staatliche Kunstsammlungen Dresden to exemplify how photography has continued to develop and how the limitations of the medium have been re-defined. If, over the next few years, we succeed, as we hope to do, in acquiring a significant number of works by Rautert for the Kupferstich-Kabinett, and we combine these with works by his students which have been purchased recently or will be acquired in the future, a contemporary chapter of art history in Dresden will become visible and graspable. The Conservator of Modern and Contemporary Art at the Kupferstich-Kabinett, Michael Hering, is to be thanked for his work in preparing the exhibition and catalogue.

We should also like to thank the Alfried Krupp von Bohlen und Halbach Foundation for their long-standing commitment to the photography collection at the Kupferstich-Kabinett, as well as Franziska Maria Scheuer and Kathrin Schönegg who, as the current scholarship holders of the Alfried Krupp von Bohlen und Halbach Foundation's programme for museum curators in photography, have supported the project in many ways.

Last but not least, special thanks also go to all the photographers who have given their enthusiastic support to the project.

Hartwig Fischer
Director-General of the
Staatliche Kunstsammlungen Dresden

Bernhard Maaz
Director of the Kupferstich-Kabinett and
the Gemäldegalerie Alte Meister

EINLEITUNG

Ästhetische Bildung ist ein unschätzbares Potential und kann in der Form der akademischen Lehre mit einem lebensnahen Bezug zum Leitbild für eine Institution, eine Klasse oder einen Menschen werden. Diesem Verständnis verdanken sich die Akademiegründungen in Dresden und Leipzig, die 2014 ihr 250-jähriges Jubiläum begehen und heute zu den führenden Kunsthochschulen in der Bundesrepublik Deutschland zählen.

Die Staatlichen Kunstsammlungen Dresden, den Akademien seit der Gründung verbunden, begleiten dieses Ereignis mit der Ausstellung »Eine Klasse für sich – Aktionsraum Fotografie«. Wenn man so will, ist die Fotografie im klassischen Kanon der freien Künste die jüngste. Im Gegensatz zu den altehrwürdigen Gattungen liegt vermeintlich bei der Fotografie ein lebensnaher Bezug in der Natur der Sache. Beginnend mit dem Paradigmenwechsel von der Angewandten zur Freien Kunst, die erst wenige Dekaden zurückliegt, konnten künstlerische Freiräume legitimiert werden, wie sie für die tradierten Künste seit der klassischen Moderne bestehen. Zu der Fotografengeneration, die um diesen Status gerungen hat, gehört zweifelsohne Timm Rautert (geb. 1941), der von 1993 bis 2008 als Professor an der Hochschule für Grafik und Buchkunst in Leipzig lehrte. Bereits während seines Studiums der Fotografie (1966–1971) bei Otto Steinert an der Folkwangschule in Essen eröffnete er seinen Werklauf mit fotografischen Untersuchungen und Experimenten zum Umgang mit dem Bildmittel Fotografie, die in der Werkgruppe der »Bildanalytischen Photographie« (1968–1974) gipfelte. Mit ihrem konzeptuellen Habitus, der mit einer spielerischen Leichtigkeit einhergeht, bewegte sie sich mit Blick auf die anderen Künste und den aktuellen Diskurs intellektuell und künstlerisch auf der Höhe der Zeit. Nicht zuletzt gehörte Rautert zu den Fotografen, die die akademische Beschäftigung mit der Fotografie beförderten und ihr den Zugang in die Sammlungen für zeitgenössische Kunst eröffneten. Der »Bildanalytischen Photographie« als fotografisch-künstlerischem Manifest steht diametral dazu eine intensive Auseinandersetzung mit der dokumentarisch-journalistischen Fotografie gegenüber. Von gleicher Stärke ist diesem Werkkomplex eine mediale Präsenz und künstlerische Integrität zu Eigen, die bis heute nichts an Aktualität verloren haben. Zwischen diesen beiden Polen entfaltet sich Rauterts Aktionsraum der Fotografie, in dem ein souveränes Œuvre entsteht, dessen Serien ihn zum Teil über Jahrzehnte hinweg bis heute beschäftigen.

Die Vielfalt der Perspektiven, mit der sich die Fotografie aus der Hochschule heraus dem Leben zuwendet, bleibt voller Überraschungen, als dass sie mit einer Präsentation erschöpfend dargeboten werden könnten. Mit der Ausstellung »Eine Klasse für sich – Aktionsraum Fotografie« wird exemplarisch eine Tendenz – oder anders gesagt – eine Haltung vorgestellt. Präsentiert wird ein Kreis jüngerer Fotografinnen und Fotografen um Timm Rautert, der auch als Professor zu den wichtigen Impulsgebern und Multiplikatoren für neue Strömungen in der jüngeren deutschen Fotografie zählt, wenn er sein Wissen und seine Erfahrungen in der Lehre weitergibt. Kuratorisch werden Rauterts fotografische Serien Werkgruppen seiner ehemaligen Studierenden, zu denen Claudia Angelmaier, Viktoria Binschtok, Bernhard Fuchs, Sven Johne, Ricarda Roggan, Adrian Sauer, Sebastian Stumpf, Anett Stuth und Tobias Zielony zählen, gegenübergestellt. Ihren Werken wurde in den letzten Jahren national und international viel Aufmerksamkeit zuteil. Die Ausstellung setzt eine aktuelle akademische Lehre ins Bild, in der der Lehrer Primus inter Pares – Erster unter Gleichen – ist. Sie laden den Besucher ein, die vielfältig fotografischen Dialoge zu verfolgen und die jeweilige künstlerische Haltung der »Gesprächspartner« zu erkennen. Deren innovative Werke bestätigen, dass heute die sächsischen Akademien so modern wie in ihren besten Zeiten sind.

Michael Hering
Konservator für die
Kunst der Moderne und Gegenwart
Kupferstich-Kabinett

INTRODUCTION

Aesthetic education has inestimable potential, and in the form of academic teaching that is closely related to life it can become the guiding principle for an institution, a class or an individual. This was the vision that inspired the foundation of the Academies of Dresden and Leipzig, both of which are celebrating their 250th anniversary in 2014 and are now among the leading art academies in the Federal Republic of Germany.

The Staatliche Kunstsammlungen Dresden, which have been associated with the Academies ever since their foundation, are marking this event by holding the exhibition "Eine Klasse für sich – Aktionsraum Fotografie" (A Class of Its Own: Photography as Action Space). It might be said that photography is the youngest among the traditional canon of the arts. In photography, unlike in the more time-honoured genres, a close relation to life is probably in the nature of things. With the paradigm shift from applied art to fine art, which lies only a few decades back, it was possible to claim the artistic freedom that has existed for the traditional arts since the Classical Modern period. Among the generation of photographers who have contended for this status is undoubtedly Timm Rautert (b. 1941), who held a professorship at the Hochschule für Grafik und Buchkunst (Academy of Visual Arts) in Leipzig from 1993 until 2008. Already during his period as a photography student (1966–1971) under Otto Steinert at the Folkwangschule in Essen, he began his artistic career by conducting photographic investigations and experiments with photography as a pictorial medium, culminating in his group of works entitled "Bildanalytische Photographie" (Image-Analytical Photography) (1968–1974). With its conceptual disposition, coupled with a playful lightness, it was – with regard to the other arts and current discourse – at the forefront of contemporary intellectual and artistic trends. Not least, Rautert was among those photographers who promoted academic concern with photography and opened the path for its entry into collections of contemporary art. As well as "Image-Analytical Photography" as a manifesto of photographic art, Rautert has also worked intensively on its diametric opposite, documentary and journalistic photography. This complex of works has an equally strong media presence and artistic integrity that has lost nothing of its topicality. It is between these two poles that Rautert's action space in photography unfolds, generating a sovereign oeuvre, some series in which have continued to occupy him for decades.

The diversity of perspectives through which photography inside the Academy continues to turn towards life outside remains full of surprises, so that it could not possibly be presented exhaustively in a single exhibition. The exhibition "Eine Klasse für sich – Aktionsraum Fotografie" (A Class of Its Own: Photography as Action Space) exemplifies just one trend – or in other words – one approach. It presents a circle of younger photographers associated with Timm Rautert, who, as a professor, has been among the major driving forces and propagators of new currents in recent German photography through the passing on of his knowledge and experience to students. In the exhibition Rautert's photographic series are compared and contrasted with works by his former students, including Claudia Angelmaier, Viktoria Binschtok, Bernhard Fuchs, Sven Johne, Ricarda Roggan, Adrian Sauer, Sebastian Stumpf, Anett Stuth and Tobias Zielony. Their works have attracted a good deal of attention at both national and international level in recent years. The exhibition illustrates a modern form of academic education in which the teacher is primus inter pares – first among equals. They invite the visitor to observe the various photographic dialogues and to distinguish the individual artistic stance of each "interlocutor". Their innovative works confirm that the Saxon Academies are still state-of-the-art, just as they were at the height of their renown.

Michael Hering
Conservator for Modern
and Contemporary Art
Kupferstich-Kabinett

Gesammelte Reproduktionen und deren Träger bilden das Ausgangsmaterial für Angelmaiers großformatige analoge Fotografien »Betty« aus der Serie »Works on Paper« und »Uta« aus der Serie »Portrait«. Die von Angelmaier gefundenen Bilder sind nicht nur im kunsthistorischen Diskurs fest verankert. Zur wechselhaften wie intensiven Rezeptionsgeschichte der aus dem 13. Jahrhundert stammenden, steinernen Stifterfigur der Uta im Westchor des Naumburger Domes gehört u. a. eine 25-Pfennig-Briefmarke aus den 1950er Jahren.[1] In Angelmaiers »Uta« erscheint der Kopf der bekannten Skulptur gleich zweimal nebeneinander als Doppelporträt, das durch die minimal wechselnde Perspektive der verwendeten Aufnahmen irritiert.

In der Serie »Works on Paper« setzt sich Angelmaier mit dem populären Vervielfältigungsmedium der Postkarte auseinander und fotografiert diese so, dass sich Vorder- und Rückseite der Karte überlagern. So erscheint die Abbildung von Gerhard Richters Gemälde »Betty«, das nach einer Fotografie seiner Tochter entstanden ist, bei Angelmaier zwar in Originalgröße, die Rückenfigur ist aber nur schemenhaft wahrnehmbar und wird von dem Text der Postkartenrückseite aus dem Kölner Museum Ludwig überschrieben.

Durch die Verwendung unterschiedlicher Reproduktionen von Inkunabeln der Kunstgeschichte und die Verfremdung und Transformation derselben wird das Paradigma der Deutungshoheit des fotografischen Bildes über das fotografierte Objekt manifest. Hier lassen sich konzeptuelle Parallelen zu Timm Rauterts Arbeit »Ohne Titel« aus dem Jahr 1969 aufzeigen, die aus zwei Bildstreifen eines Passbildautomaten besteht – je einmal mit geschlossenem und geöffnetem Vorhang. Sieht man von der ikonografischen Aufladung des Vorhangmotivs ab,[2] fallen die feinen Abweichungen zwischen den einzelnen Fotografien der Streifen auf. Auch ohne die Wiedergabe einer konkreten Person ist das fotografische Medium hier stets abbildend im Sinne einer variablen Relation zum Ausgangsmotiv. Neben dieser medienreflexiven Annäherung an die Fotografie als Reproduktionsmedium ist den Arbeiten »Uta« und »Betty« eine weitere analytische Ebene gemein. Die ausschnitthafte doppelte Wiedergabe der Stifterfigur Uta, deren Porträt sich aus der Überblendung von zwei unterschiedlichen Farb- und Schwarzweiß-Reproduktionen ergibt, die Angelmaier mittels Doppelbelichtung erreicht[3], spielt auf die Unzulänglichkeiten des Mediums an, ein dreidimensionales Objekt abzubilden. In der Verfremdung einer Postkartenreproduktion von Richters Gemälde »Betty« werden hingegen die schon bei Richter angelegten medialen Transformationsprozesse ironisch neu verhandelt. Die Objekt-Bild-Relation stellt auch den konzeptuellen Ausgangspunkt der Arbeit »Frau« aus der Serie »Lost Data« dar. Es handelt sich dabei um die Detailaufnahme einer Daguerreotypie, die Angelmaier 2010 auf Einladung des Kupferstich-Kabinetts Dresden unter Bezug auf den Sammlungsbestand schuf. Dem Unikat der beschichteten und für ihre Detailtreue berühmten Silberplatte aus der Mitte des 19. Jahrhunderts stellt die Künstlerin in der Kombination aus analoger Aufnahme und dem Verweis auf Datenchiffren des digitalen Bildes gleich zwei Arten der technischen Reproduzierbarkeit gegenüber.[4] Wird das Porträt in Rauterts Arbeit »Selbst, im Spiegel« von 1972 durch die Kombination von Spiegel und fotografischem Apparat als Medien einer naturgetreuen Wiedergabe gleichsam »entmaterialisiert«, ist der im Serientitel postulierte Datenverlust in der Arbeit »Frau« visuell nicht nachvollziehbar. Es sind gerade die gut sichtbaren, mechanischen Beschädigungen der Platte in Kombination mit dem Serientitel, welche die Möglichkeiten und Verlässlichkeit der fotografischen Reproduktion infrage stellen.

Franziska Maria Scheuer

1 Zur Rezeptionsgeschichte der Figur siehe u. a. Wolfgang Ullrich: *Uta von Naumburg. Eine deutsche Ikone,* Berlin 2005.

2 Martina Dobbe: *»Photography Cannot Record Abstract Ideas oder: Können Fotografien bildanalytisch sein?«,* in: *Fotogeschichte, Geschichte und Ästhetik der Fotografie,* 2013, Jg. 33, Heft Nr. 129, S. 5–16, 8.

3 Katja Müller-Helle: *Claudia Angelmaiers Portraits,* in: *Timm Rautert · Claudia Angelmaier. Persona,* präsentiert von Parrotta Contemporary Art, Stuttgart/Berlin 2013, S. 8–9.

4 Zur Bedeutung der (foto-)technischen Reproduktion für die Rezeption von Kunstwerken siehe Walter Benjamin: *Das Kunstwerk im Zeitalter seiner technischen Reproduzierbarkeit,* in: Ders., *Gesammelte Schriften,* Bd. 1, hrsg. von Rolf Tiedemann und Hermann Schweppenhäuser, Frankfurt am Main 1980, S. 431–469.

1 On the reception history of the statue see, for example, Wolfgang Ullrich: *Uta von Naumburg. Eine deutsche Ikone,* Berlin 2005.

2 Martina Dobbe: *"Photography Cannot Record Abstract Ideas oder: Können Fotografien bildanalytisch sein?",* in: *Fotogeschichte, Geschichte und Ästhetik der Fotografie*, 2013, Jg. 33, Heft Nr. 129, pp. 5–16, 8.

3 Katja Müller-Helle: Claudia Angelmaiers Portraits, in: *Timm Rautert · Claudia Angelmaier. Persona,* präsentiert von Parrotta Contemporary Art, Stuttgart/Berlin 2013, pp. 8–9.

4 Concerning the importance of (photo-)mechanical reproduction for the reception of works of art, see Walter Benjamin: *Das Kunstwerk im Zeitalter seiner technischen Reproduzierbarkeit* (English: *The Work of Art in the Age of its Technological Reproducibility*), in: id. *Gesammelte Schriften*, Vol. 1, ed. Rolf Tiedemann und Hermann Schweppenhäuser, Frankfurt am Main 1980, pp. 431–469.

Collected reproductions and their image carriers constitute the visual source material for Claudia Angelmaier's large-format analogue photographs "Betty", from her series "Works on Paper", and "Uta" from her "Portrait" series. The images selected by Angelmaier are not only firmly rooted in art historical discourse. One element in the chequered and intensive reception history of the 13th-century statue in the western choir of Naumburg Cathedral depicting Uta, one of the twelve cathedral founders, is a 25 Pfennig stamp produced in the 1950s.[1] In Angelmaier's "Uta" the head of the famous sculpture appears twice, juxtaposed in the form of a double portrait, with the slightly different perspective of the two images having an irritating effect. In the series "Works on Paper" Angelmaier explores the popular reproductive medium of the postcard, photographing these in such a way that the front and back of the card merge together. In the reproduction of Gerhard Richter's painting "Betty", produced after a photograph of his daughter, Angelmaier retains the original size of the rear-view image but makes it only hazily shine through, accompanied by the writing on the reverse of the postcard from the Museum Ludwig in Cologne.

Through the utilisation of different reproductions of incunabula of art history, and through their alienation and transformation, the paradigm of the photographic image's prerogative of interpreting the photographed object is made manifest. This reveals conceptual parallels to Timm Rautert's 1969 work "Untitled", which consists of two strips of images from a passport photo booth – once with the curtain closed and once with it open. If the iconographically charged motif of the curtain is disregarded,[2] the slight divergences between the individual photographs on the strip stand out. Even without representing a specific person, the photographic medium is here always depictive, in the sense of its variable relation to the original motif. In addition to this reflection on the medium of photography as a means of reproduction, the works "Uta" and "Betty" also share an additional analytical plane. The fragmentary double reproduction of the statue of Uta, whose portrait results from the superimposition of two different colour and black-and-white reproductions, which Angelmaier brings about by means of double exposure[3], alludes to the inability of the medium to reproduce a three-dimensional object. The alienation of a postcard reproduction of Richter's painting after a photo of his daughter, on the other hand, ironically renegotiates the transformation processes already inherent in Richter's work.

The relationship between object and image is also the conceptual starting point for the work entitled "Woman" in the "Lost Data" series. This image, which Angelmaier created in 2010 at the invitation of the Dresden Kupferstich-Kabinett, presents a detail from a daguerreotype in the holdings of the collection. The artist takes the unique character of this mid-19th century silvered metal plate, which is so noted for its trueness to detail, and combines it with an analogue reproduction and reference to the data ciphers of the digital image, thus contrasting the original with two means of technical reproduction.[4] Whereas in Rautert's 1972 work "Self, in the Mirror" the portrait is "de-materialised", as it were, through the combination of the mirror and the photographic equipment as natural reproduction media, the data loss postulated in the title of Angelmaier's series is no longer even visually perceptible in "Woman". It is precisely the clearly visible, mechanical damage to the plate, in combination with the title of the series, that call into question the potentialities and authenticity of photographic reproduction.

Franziska Maria Scheuer

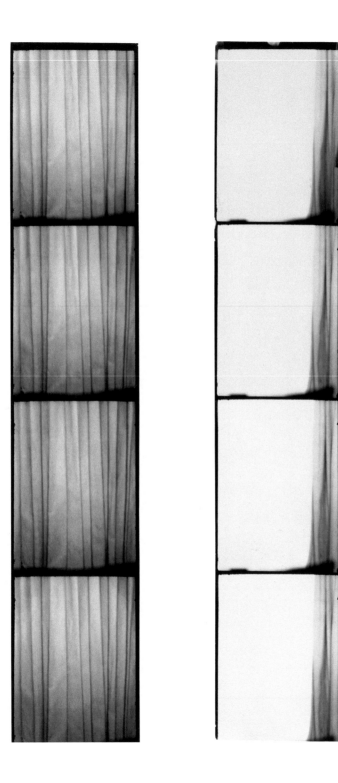

3 *Ohne Titel*, 1969

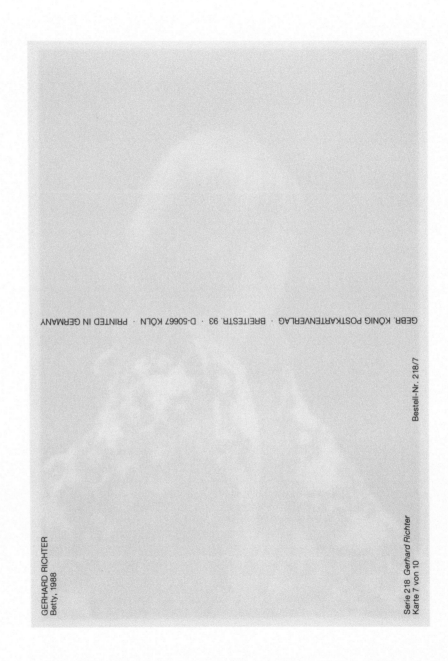

GEBR. KÖNIG POSTKARTENVERLAG · BREITESTR. 93 · D-50667 KÖLN · PRINTED IN GERMANY

Bestell-Nr. 218/7

GERHARD RICHTER
Betty, 1988

Serie 218 *Gerhard Richter*
Karte 7 von 10

5 *Selbst, im Spiegel*, 1972

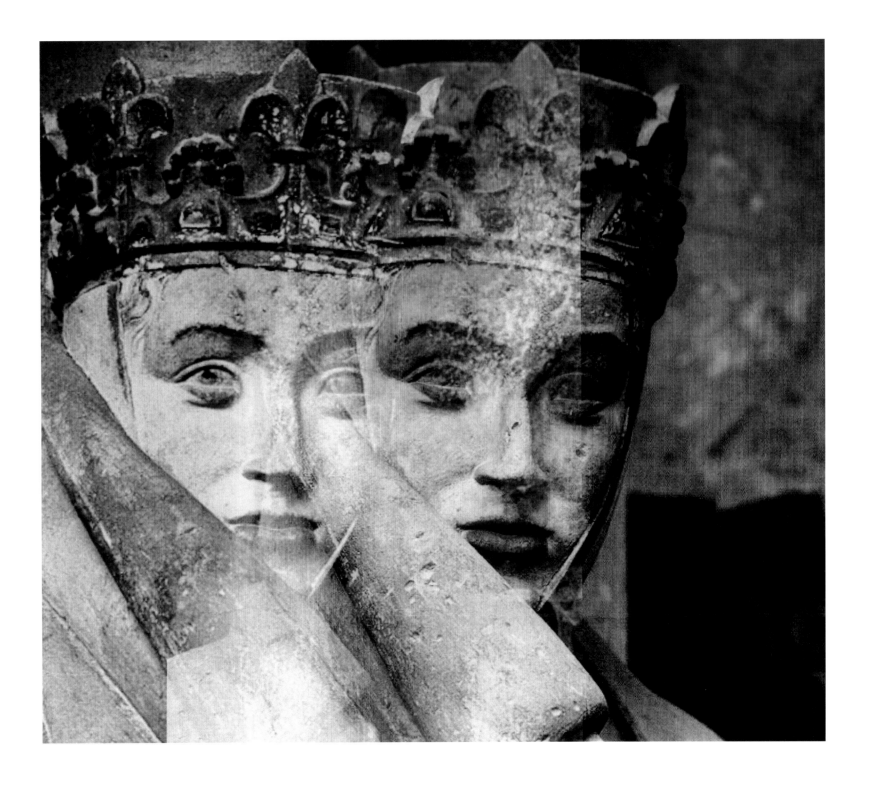

Ihr erster Schritt der Aneignung der von Google Street View online gestellten digitalen Bilddaten – die vielerorts eine nicht unumstrittene lückenlose Dokumentation des urbanen Ist-Zustandes erfassen[1] – ist eine ikonoklastische Geste. Viktoria Binschtok (geb. 1972) wischt aus den noch frischen Tintenstrahldrucken der heruntergeladenen New Yorker Großstadtszenerien die Gesichter der Passanten aus – gleichwohl sie aus datenrechtlichen Gründen durch eine digitale Retusche bereits zur leichten Unschärfe neigen. Kurzerhand stellt die Künstlerin in der Serie »World of Details« (2011–2012) ein Minimum an Privatsphäre wieder her; erwecken die agierenden Protagonisten doch den Eindruck, dass sie sich der unfreiwilligen Aufnahmesituation gewahr werden, ohne ein Gegenüber lokalisieren oder sich widersetzen zu können. Sodass der apotropäische Akt sich vice versa gegen das Kameraauge der Apparatur richtet. Den Eindruck von Authentizität verstärkt Binschtok durch eine gezielte Motivauswahl, die kompositorisch an klassische Schwarz-Weiß-Motive der Street Photography erinnern. In einem zweiten Arbeitsschritt wechselt die Fotografin vom heimischen Rechner zum Ort des zeitlich nicht eindeutig festzulegenden Geschehens, der sich durch eine aus dem Netz heruntergeladene Standortrecherche exakt lokalisieren lässt. In einer Art visuellen Datenabgleichs fotografiert Binschtok vor Ort analog eine fokussierte Detailstudie, die sie den digitalen Vorlagen gegenüberstellt. In ihrer schnappschussartigen Ästhetik und starken Farbsättigung beanspruchen die großformatigen C-Prints gleichfalls Authentizität, wenn sie an die prononcierte amerikanische Farbfotografie der 1970er Jahre denken lassen. Binschtoks fotografisches Konzept, das ästhetische Mittel verschiedener Stilrichtungen der Dokumentarfotografie zitiert, lässt bei den ungleichen zeitlosen Diptychen Reste des Authentischen aufscheinen. Eine Gegenüberstellung aber schwächt beide Positionen und erlaubt an dem beiderseitigen Realitätsversprechen der Motive zu zweifeln. Mit der Serie »World of Details« radikalisiert Binschtok den in der Bildanalytischen Photographie formulierten medienkritischen Aussagewert zum fotografischen Abbild,[2] wenn sie den Realitätsanspruch aktueller Bildwelten grundsätzlich zur Disposition stellt.

In »Venus' Belly« (2012) erscheint die Frage nach dem Verhältnis von Abbild und Bild obsolet. Die »Geburt der Venus« (um 1482) von Sandro Botticelli (1445–1510) – eine der Ikonen des kollektiven Bildgedächtnises – aus dem Netz heruntergeladen, digital bearbeitet und aufgerastert, läuft in einem maßlosen Wandbild leer. Einzig das Kameraauge des allgegenwärtigen Mobiltelefons vermag das Motiv zu dekodieren. Sinnentleert wird es unsichtbar, wenngleich ein jeder sein individuelles Bild der Venus vor Augen, im Zweifelsfall aber nie das Original gesehen hat. Das gleichfalls aus dem Netz heruntergeladene stark vergrößerte monochrome Detail, das den kompositorischen Bildmittelpunkt des Bildes und zugleich die Scham der Venus markiert, trägt trotz seines überzogenen Verismus im Umkehrschluss nicht zur Klärung des Motivs bei. Binschtok stellt mit »Venus' Belly« unseren Umgang mit Bildern medienkritisch infrage, wenn sie die Maßästhetik des Bildes seziert und zugleich ausreizt. In ganz anderer Form haben in den 1970er Jahren Künstler, allen voran Joseph Beuys, das eindimensionale Verhältnis von Bild und Betrachter als Kritik formuliert, forderten doch ihre provozierenden und zugleich subtilen Rauminstallationen und Aktionen zu einer aktiven Teilhabe heraus, die als Gegenbild verstanden werden können.

Michael Hering

1 Vgl. Mathias Harder: *World of Details,* in: Mathias Harder (Hg.): *World of Details – Viktoria Binschtok,* Altenburg, 2013, o. S.

2 Vgl. Brigitte Werneburg: *Timm Rauterts bildjournalistisches Werk,* in: *Wenn wir dich nicht sehen, siehst du uns auch nicht. Timm Rautert, Fotografien 1966–2006,* Ausst.-Kat. Göttingen 2006, S. 273–277, hier: S. 275.

1 Cf. Mathias Harder: *World of Details,* in: Mathias Harder (ed.): *World of Details – Viktoria Binschtok,* Altenburg, 2013, no page ref.

2 Cf. Brigitte Werneburg: *Timm Rauterts bildjournalistisches Werk,* in: *Wenn wir dich nicht sehen, siehst du uns auch nicht. Timm Rautert, Fotografien 1966–2006,* Ausst.-Kat. Göttingen 2006, pp. 273–277, here p. 275.

Her first step in adapting the digital image data published online by Google Street View – which, not uncontroversially, provides a complete documentation of the current appearance of urban areas[1] – is an iconoclastic gesture. In fresh inkjet prints of the New York scenes she has downloaded, Viktoria Binschtok (b. 1972) deletes the faces of the passers-by – even though they are already slightly blurred for data protection reasons. In her series "World of Details" (2011–2012), the artist seizes back a small degree of privacy; the protagonists in the action now give the impression that they are aware of being involuntarily photographed, even though they are unable to locate the photographer or to put up any resistance. In an apotropaic act, they return the gaze of the camera lens. Binschtok intensifies the impression of authenticity by selecting motifs whose composition is reminiscent of traditional black-and-white Street Photography. In a second step, the photographer leaves her studio computer and travels to the site which was photographed at an indefinable point in time but which can be precisely located by researching it on the internet. There, in a kind of visual data matching process, Binschtok takes an analogue photograph focusing on a specific detail, which she then presents alongside the digital image. With their snapshot-like aesthetics and high degree of colour saturation, these large-format C-Prints also claim authenticity, being redolent of the striking American colour photography of the 1970s.

In these disparate, timeless diptychs, Binschtok's photographic concept – which invokes the aesthetic resources of various styles of documentary photography – retains remnants of authenticity. When presented together, however, both images are weakened and doubt is cast on each one's claim to depict reality. With her series "World of Details" Binschtok radicalises the critique formulated in Image-Analytical Photography concerning photographic images,[2] fundamentally challenging the claim of modern image worlds to represent reality.

In "Venus' Belly" (2012) the question of the relationship between original and copy appears obsolete. The "Birth of Venus" (c.1482) by Sandro Botticelli (1445–1510) – one of the icons of our collective visual memory – has been downloaded from the internet, digitally processed and rasterised, so that it dissolves in a boundless wall panel. Only the camera lens of the ubiquitous mobile telephone can decode the motif. Bereft of meaning, it becomes invisible, even though everybody has their own personal image of Venus in mind, whether or not they have seen the original. The monochrome detail, which has also been downloaded from the internet and greatly enlarged, constitutes the central feature of the composition and focuses on Venus' abdomen. Yet despite its extreme verism, it does not help explain the motif. In "Venus' Belly", Binschtok critically queries our use of images, simultaneously dissecting and testing the picture's aesthetics of proportion. In a quite different form, artists of the 1970s, above all Joseph Beuys, criticised what they formulated as the one-dimensional relationship between image and viewer, their provocative yet subtle spatial installations and happenings challenging viewers to actively participate in what could be interpreted as a counter-image.

Michael Hering

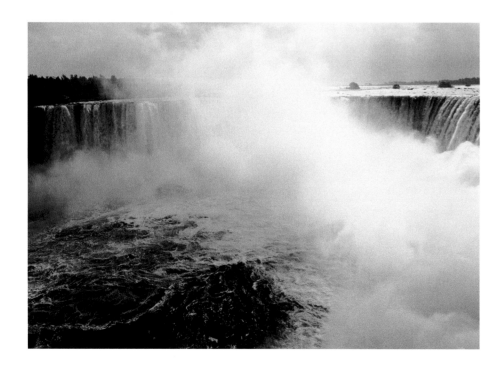

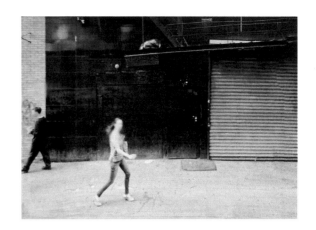

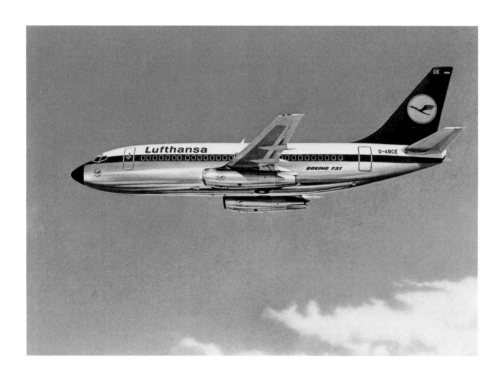

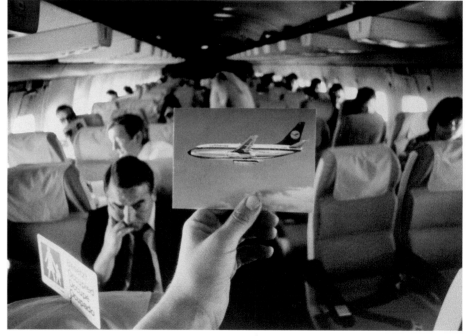

15 *Am 12.9.74 starben 67 Menschen*, 1974

18 *Joseph Beuys*, Köln, 1971

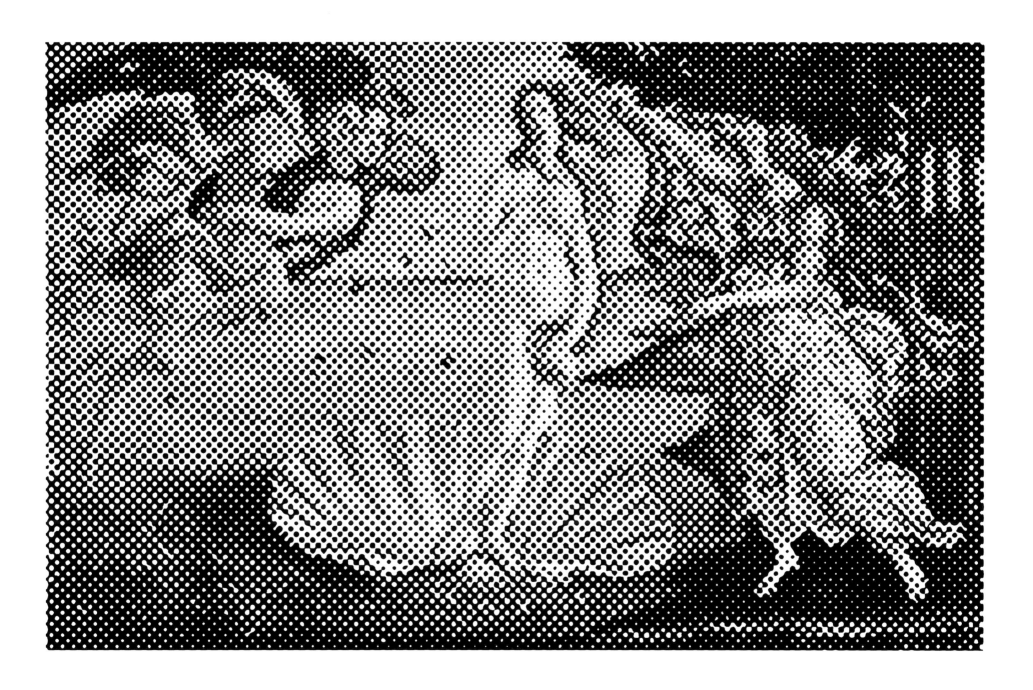

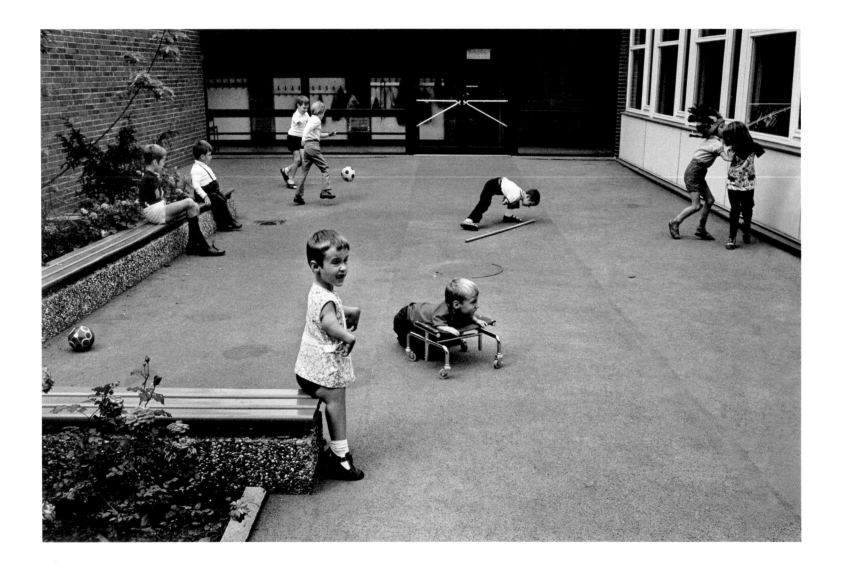

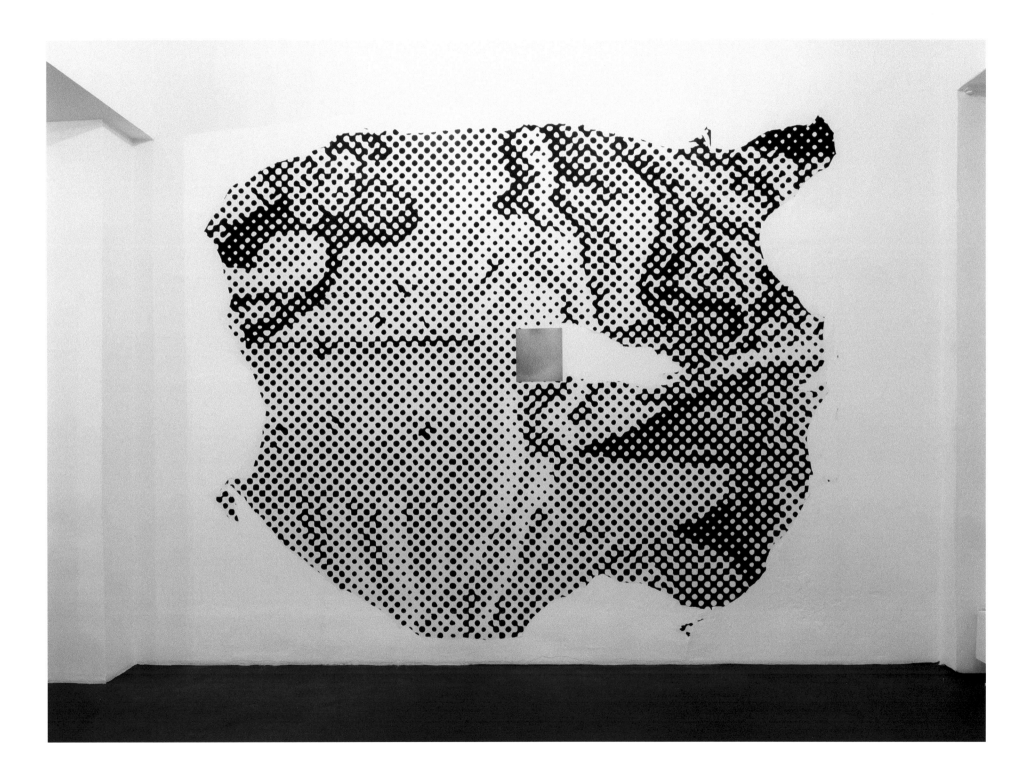

21 *Venus' Belly*, 2012

22 *Blinky Palermo (für Thelonius Monk)*, Städtisches Museum, Mönchengladbach, 1973

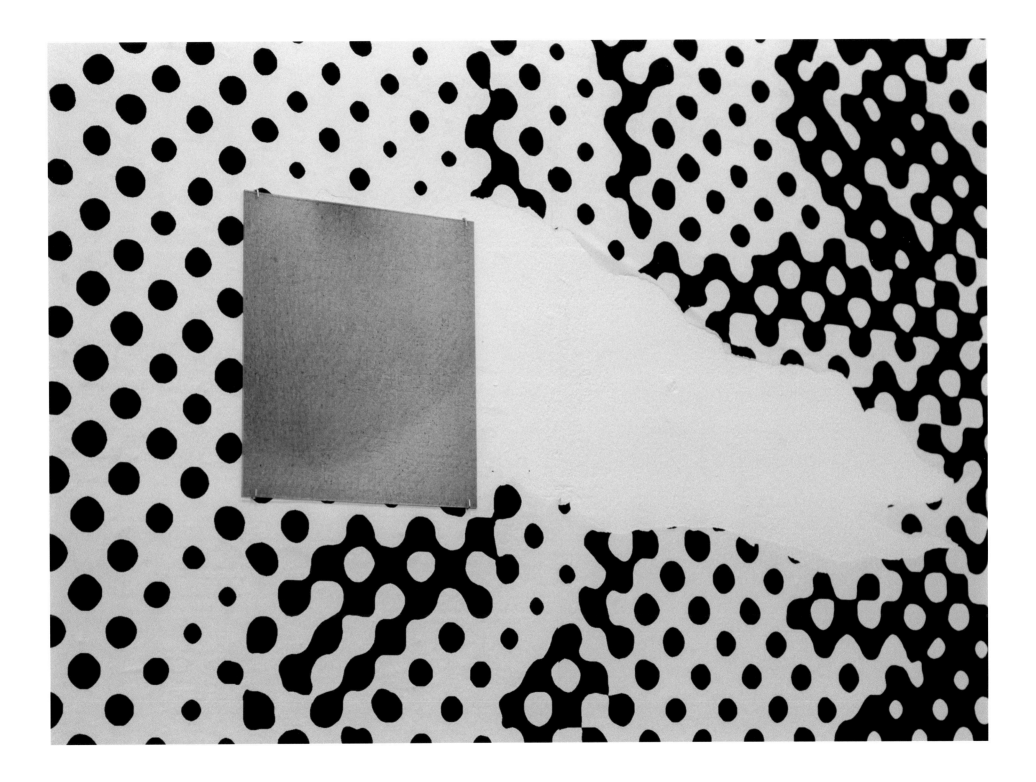

24 | 25 | 26 *Tanzmariechen*, 1982

TIMM
RAUTERT

BERNHARD
FUCHS

Das Porträt ist seit dem Beginn seines Studiums an der Kunstakademie Düsseldorf und im Anschluss an der Hochschule für Grafik und Buchkunst ein zentrales Thema für Bernhard Fuchs (geb. 1971). Die frühen Fotografien von 1994 zeigen Dorfbewohner seiner oberösterreichischen Heimat nahe Linz – eine intakte Agrarlandschaft, von Menschen bearbeitet, die vice versa von ihr gleichsam geformt werden. Mensch und Natur verschmelzen zu entschleunigten Abbildern einer provinziellen wie peripheren Lebenswelt, die dem gängigen Kulturpessimismus entgegensteht. Ataraxia liegt über den Motiven als Ausdruck der Abgeklärtheit und Sicherheit, ohne dass sie in eine heile Weltidylle abgleiten. Fuchs' Perspektive zeugt von einem empathischen Vertrauensverhältnis zu Land und Leuten,[1] das Rauterts Lebenswelten in den »Koordinaten« hinter sich gelassen hat und das das Verbindende zwischen den sich ausschließenden Serien darstellt. Ist Fuchs ganz nah beim Menschen, thematisiert Rautert in dieser Serie die drängende Frage, ob »nur noch die Darstellung der Darstellung des Menschen«[2] ein adäquates Thema sein könne und damit seine identitätsauflösende Einbindung in rationale, technische Prozesse; eine künstlerische Haltung, die insbesondere an den Schnittstellen seiner Bildpaare erkennbar wird.

Auch Fuchs öffnet, wenn auch anders motiviert, den Abbildcharakter des Porträts. So legt er bei den Darge-

stellten keinen Wert auf ihre Identifizierung,[3] nennt beispielsweise seine Porträts »Zwei Mädchen auf einer Wiese, Traberg, 1994« oder »Frau K., St. Margareten, 1999«. Diese Titel lassen offen, um wen es sich handelt, benennen sehr wohl aber, wo und wann die Aufnahmen entstanden sind. Auf den ersten Blick steht Fuchs in der Tradition einer sachlichen Fotografie, die von August Sander bis zu Bernd und Hilla Becher reicht. Anders jedoch als Sander in seinem großen Bildatlas »Deutschenspiegel. Menschen des 20. Jahrhunderts« zielt Fuchs nicht auf eine Dokumentation verschiedener Stände und Bevölkerungsschichten ab, sondern auf ein subtil herausgearbeitetes Einssein von Individuum und Landschaft. In der aktuellen Porträtserie überträgt er diese Arbeitsweise auf Menschen des städtischen Umfelds und führt damit in seinem Werk ein neues Sujet ein. Auch ohne den Menschen sind seine Landschaften keine leeren Prospekte, gleichwohl sie auf den ersten Blick wie romantische, auf das 19. Jahrhundert verweisende Sehnsuchtsmotive anmuten. Feinsinnig werden sie von ordnenden Kriterien gegliedert, wie man sie aus der Tradition der sachlichen Fotografie kennt, sodass sie nie ins Pittoreske abgleiten, auch wenn ein pantheistischer Ton mitschwingt.

Sören Fischer

1 Vgl. Heinz Liesbrock: *Weg ohne Ende,* in: Bernhard Fuchs: *Straße und Wege,* Ausst.-Kat. Bottrop 2009, London 2009, o. S.

2 Timm Rautert im Gespräch mit Carmen Schliebe, in: Timm Rautert: *Koordinaten,* Ausst.-Kat. Cottbus 2000, S. 52.

3 Zum Aspekt der Anonymität bei Fuchs siehe Timm Starl: *Ein Kaleidoskop des Anonymen,* in: Bernhard Fuchs: *Portrait Fotografie,* Ausst.-Kat. Berlin 2003, Salzburg 2003, S. 109–115, bes. S. 110–111.

1 Cf. Heinz Liesbrock: *Weg ohne Ende,* in: Bernhard Fuchs: *Straße und Wege,* Exh. cat. Bottrop 2009, London 2009, no page ref.

2 Timm Rautert in an interview with Carmen Schliebe, in: Timm Rautert: *Koordinaten,* Exh. cat. Cottbus 2000, p. 52.

3 On the aspect of anonymity in Fuchs' works see Timm Starl: *Ein Kaleidoskop des Anonymen,* in: Bernhard Fuchs: *Portrait Fotografie,* Exh. cat. Berlin 2003, Salzburg 2003, pp. 109–115, esp. pp. 110–111.

From the beginning of his studies at the Kunstakademie Düsseldorf and later at the Academy of Visual Arts in Leipzig, the portrait has always been a key theme for Bernhard Fuchs (b. 1971). His early photographs dating from 1994 depict the residents of villages in his home region of Upper Austria, near Linz – an intact agricultural landscape which is worked by people and which in turn forms them. Humanity and nature blend to create decelerated images of a provincial and peripheral world that contrasts with the prevalent spirit of cultural pessimism. The motifs are characterised by ataraxia as an expression of tranquillity and security, but without lapsing into ideas of a utopian idyll. Fuchs' perspective evidences the empathetic bond of trust he has with the land and its people,[1] which has moved beyond Rautert's life-worlds as expressed in his "Koordinaten" (Coordinates) series and which represents the link between these two otherwise mutually exclusive series. Whereas Fuchs is very close to people, Rautert explores in his series the urgent question as to whether "only the representation of the representation of human beings"[2] might be an adequate subject, by demonstrating man's identity-dissolving incorporation into rational, technical processes; an artistic attitude that is particularly evident at the points of intersection between his pairs of images. Although his motivation is different, Fuchs also exposes the character of the portrait as an image. He therefore does not consider it important to identify the persons depicted,[3] calling his portraits, for example, "Two Girls in a Meadow, Traberg, 1994" or "Mrs K., St. Margareten, 1999". These titles leave the identity of the subjects open but do state where and when the photographs were taken. At first sight, Fuchs appears to be in the tradition of objective photography extending from August Sander to Bernd and Hilla Becher. Unlike Sander in his comprehensive portfolio entitled "People of the Twentieth Century", however, Fuchs does not aim to document different social classes and population groups, but rather to subtly emphasise the oneness between individuals and the landscape. In his most recent portrait series, he adapts this approach to people working in an urban environment, thus introducing a new subject into his oeuvre.

Even in the absence of people his landscapes are not merely empty views, although at first glance they resemble romantic motifs from the 19th century. They are subtly divided according to regulative criteria, familiar from the tradition of objective photography, so that they never lapse into the picturesque, even if accompanied by a pantheistic resonance.

Sören Fischer

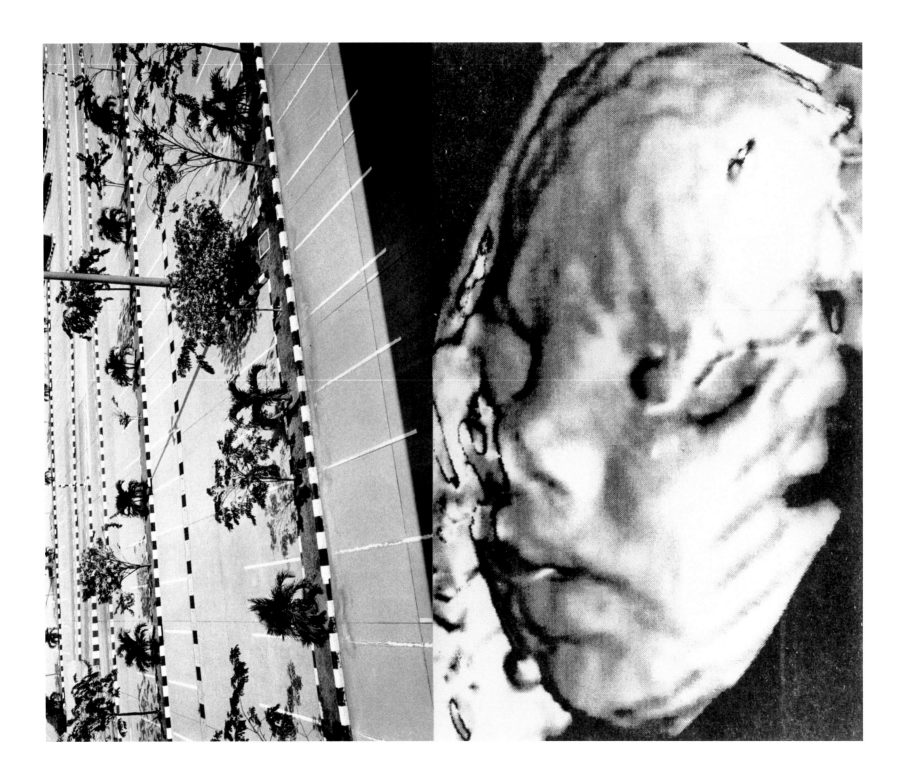

29 *Böschung, Afiesl*, aus der Serie *Straßen und Wege*, 2006

30 *Waldweg, Bauernberg*, aus der Serie *Straßen und Wege*, 2007

31 *Pfad, Helfenberg*, aus der Serie *Straßen und Wege*, 2004

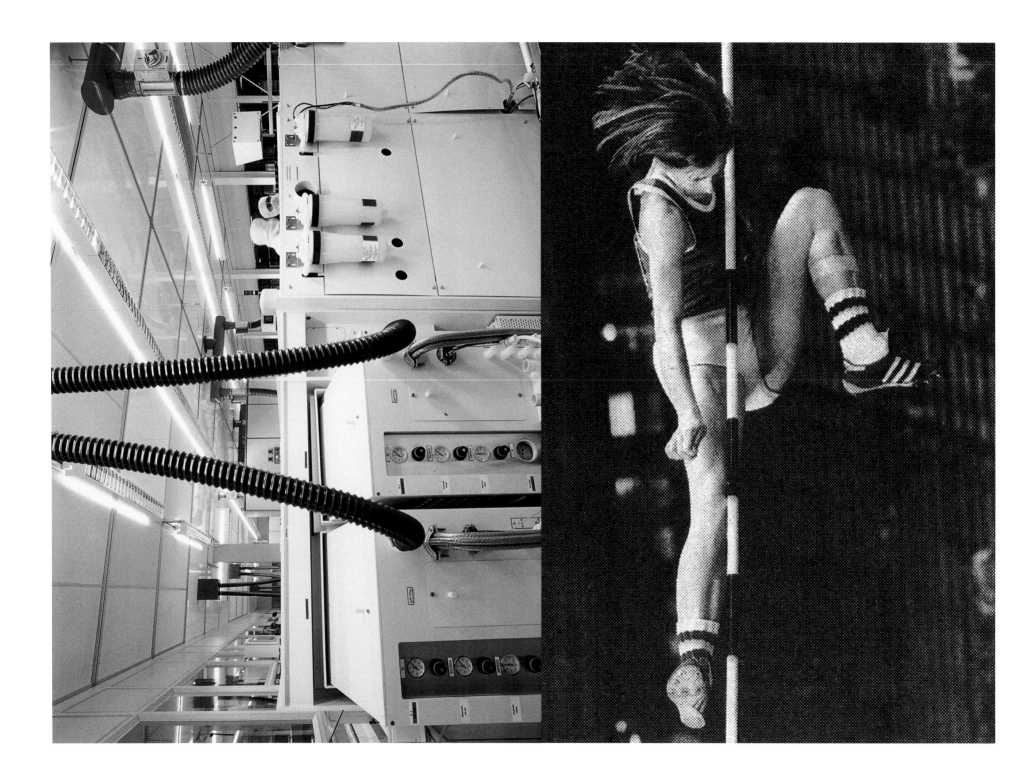

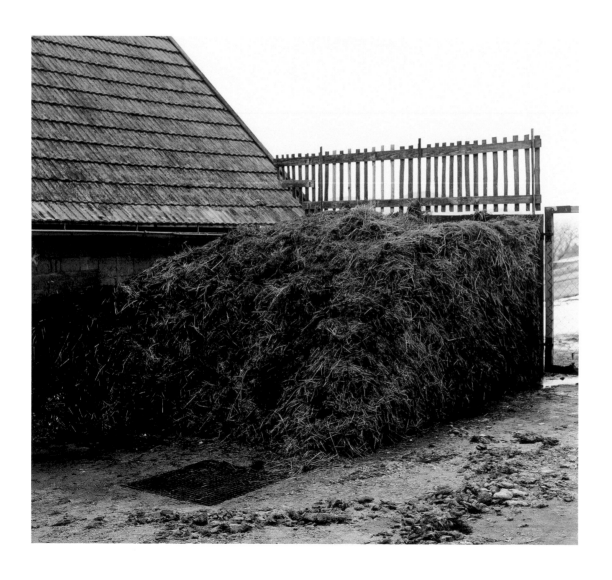

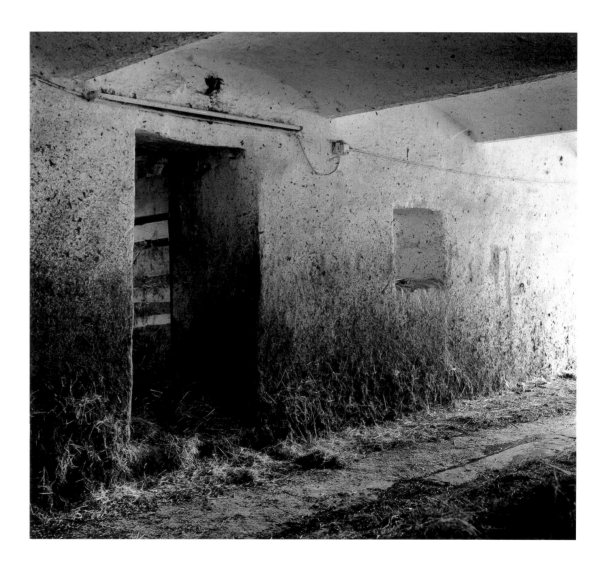

34 *Kuhstall, Geierschlag*, aus der Serie *Höfe*, 2010

36 *Obstbaum mit Holzstangen, Dobring,* aus der Serie *Höfe,* 2005

37 *Junge mit seinem Fahrrad, Vorderweißenbach*, aus der Serie *Porträts*, 1995

38 *Herr J., Helfenberg*, aus der Serie *Porträts*, 1996

43 *B., Wien*, 2012

TIMM RAUTERT SVEN JOHNE

…zig / 4.–20. März 2011 / Kleinmesse Cottaweg 21. März 2011 Borna / 22.–23. März 2011 / Festplatz Witznitzer Straße 24. März 2011 Zwickau / 25.–30. März 2011 / Platz der Völkerfreundschaft 1. April 2011 Plauen / 1.–6. April 2011 / Festplatz an der Festhalle 7. April 2011

44 *Following the Circus, 2011*

In gleißendes Laborlicht getauchte Raumfragmente, schemenhaft uniforme Gestalten in weißen Ganzkörperanzügen, Computerbildschirme, verchromte Flächen, technische Perfektion – die thematische Bildserie »Gehäuse des Unsichtbaren« von Timm Rautert entstand als Auftragsarbeit der Siemens AG in München. Der unaufhaltsamen Entwicklung Ende der 1980er Jahre im Arbeits- und Berufsleben, einer Welt, die zunehmend immateriell, unverständlich und unwahrnehmbar geworden ist, begegnete Rautert mit ungewohnt fotografisch-ästhetischem Blick – Bilder werden zu Metaphern, Allegorien.

Erscheinen Rauterts Aufnahmen wie rätselhafte «Denk-Bilder», die es erst zu entschlüsseln gilt, gerieren diese bei Sven Johnes »Following the Circus« zur vermeintlich bloßen Dokumentation städtischer Peripherie: leere Brachflächen, karge Wiesen, abseits gelegene Schotterplätze, im Hintergrund die Idylle kleinstädtischer Reihenhaussiedlungen, nüchterne Platten- und Industriebauten, Stadtruinen.

Neun Monate lang folgte Johne dem ostdeutschen Wanderzirkus Probst an dessen Auftrittsorte, unmittelbar nachdem die Zelte abgebaut und die letzten Lastwagen zum nächsten Spielort aufgebrochen waren. Einem Bilderkompendium gleich reihen sich 59 Aufnahmen aneinander, von Plätzen, die – wie Leer- und Zwischenräume anmutend – im Kommen und Gehen der Jahrmärkte mit ihren bunten Zelten und Attraktionen eine Wandlung erfahren. Zirkus bedeutet Freiheit, Sehnsucht, Magie des Lebens. Was der Titel an Intention verheißt, bricht sich in den Fotografien von Johnes Serienkonzept jedoch zur puren Ernüchterung herunter. Der Traum zerschellt und wird zum Echo.

In den Bedeutungsebenen und Bildmetaphern offenbart sich das subtile Verwirrspiel ob der tatsächlichen Sinnzusammenhänge. Beide Bildserien mögen in ihrer Herangehensweise konträrer kaum sein. Und doch beleuchten beide gemeinsame Phänomene: das Verschwinden des Menschen, die Transformation innerer und äußerer Welten.

»Gehäuse des Unsichtbaren« bildet eine dezidierte Momentaufnahme unzugänglicher, ansonsten nur in der medialen Präsenz erfahrbarer Arbeitswelten ab. Die zukunftsweisenden Technologien verlangen nach einer radikalen Veränderung der menschlichen Existenz, die den Menschen in seinen bisherigen Grundbestimmungen einerseits überflüssig machen, ihm jedoch auch neue Horizonte eröffnen werden.

Indes – die in »Following the Circus« gleichförmige Leere jener entvölkerten Plätze steht für eine zeitlose, auch traurig-trostlose, vielleicht aber zugleich auch bewahrende Illusion. Die Unmittelbarkeit, direkte Erfahrbarkeit, das pure Erleben weicht einem Bild, einem Gedanken, einem Abdruck im Sand.

Vermittelt zwischen Erinnerung und Konstruktion, Tatsache und subjektivem Erleben, entziehen sich Rauterts und Johnes Arbeiten feinfühlig visuellen Orientierungsmustern und gängigen Wahrnehmungsschemata. Beide Arbeiten geben in der Gegenüberstellung ein tröstliches Kompendium darüber, dass es Antipoden in der Welt bedarf. In der Sinnsuche nach der menschlichen Existenz und ihrer Bedeutungshoheit, in der Frage nach Identität und Authentizität offenbart sich letzten Endes auch der immerwährende Zyklus unseres Seins.

Franziska Schmidt

Chemnitz / 8.–17. April 2011 / Volksfestplatz an der Hartmannstraße 18. April 2011 Döbeln / 19.–21. April 2011 / Klosterwiesen 22. April 2011 Dresden / 23. April–1. Mai 2011 / Elbe-Park 2. Mai 2011 Grimma / 3.–4. Mai 2011 / GGI Festplatz Südstraße 5. Mai 2

Fragments of rooms in gleaming laboratory light, shadowy uniform figures in white overalls, computer screens, chromed surfaces, technical perfection – Timm Rautert's thematic series entitled "Gehäuse des Unsichtbaren" was produced in Munich on commission for Siemens AG. Rautert responded to the unstoppable developments of the late 1980s in working and professional life, a world that was becoming increasingly intangible, incomprehensible and imperceptible, by taking an unusual photographic and aesthetic approach – pictures become metaphors and allegories.

While Rautert's images seem like enigmatic "thought pictures" that first have to be decoded, those in Sven Johne's "Following the Circus" seem to be purely documentary photographs of the urban periphery: empty wastelands, barren fields and gravelled open spaces, with idyllic suburban houses, functional residential and industrial buildings, and urban ruins visible in the background.

For a period of nine months, Johne followed in the footsteps of the east German travelling circus Probst, arriving at each location just after the tents had been taken down and the last trucks had moved on to the next venue. The 59 photographs are arranged like a compendium, showing places that – like empty or intermediate spaces – are transformed by the coming and going of the circus with its colourful tents and attractions. The circus signifies freedom, yearning, the magic of life. In the photographs in Johne's series, however, the promise implied in the title descends into pure disillusionment. The dream shatters and becomes a mere echo.

The planes of meaning and the pictorial metaphors reveal the subtle but deliberate confusion of their real contexts. The two series of images could hardly be more contrary in their approach. And yet they both illustrate the same phenomena: the disappearance of people, the transformation of internal and external worlds.

"Gehäuse des Unsichtbaren" represents a snapshot in time of worlds of work that are otherwise inaccessible and can only be experienced through a media presence. Futuristic technologies demand a radical change in human existence which, on the one hand, will make man as he has lived up to now redundant, but which will also open up new horizons.

Nevertheless, the uniform emptiness of the depopulated spaces depicted in "Following the Circus" stands for a timeless, even drab and cheerless, but perhaps also protective, illusion. Forthrightness, direct tangibility and pure experience yield to an image, a thought, an imprint in the sand.

Mediated between memory and construction, fact and subjective experience, Rautert's and Johne's works elude precise visual orientation patterns and familiar perceptional schemata. When compared with each other, both works provide a comforting compendium about the world's need for antipodes. And in the search for the meaning of human existence and its prerogative of interpretation, in the question of identity and authenticity, we ultimately recognise the recurrent cycle of our being.

Franziska Schmidt

au / 6.–8. Mai 2011 / Festwiese am Kaufland 9. Mai 2011 Meißen / 10.–11. Mai 2011 / Festplatz an der Elbe 12. Mai 2011 Freital / 13.–15. Mai 2011 / Platz des Friedens 16. Mai 2011 Pirna / 17.–19. Mai 2011 / Vogelwiese 20. Mai 2011

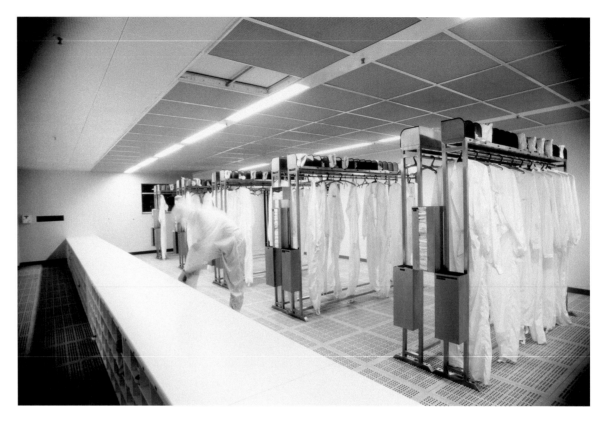

45 *Siemens AG*, München, aus der Serie *Gehäuse des Unsichtbaren*, 1989

Zittau / 21.–22. Mai 2011 / Festplatz Brückenstraße 23. Mai 2011 Neugersdorf / 24.–26. Mai 2011 / Jakobimarkt 27. Mai 2011 Bautzen / 28.–30. Mai 2011 / Schützenplatz 31. Mai 2011 Cottbus / 1.–5. Juni 2011 / Viehmarkt 6. Juni

wasser / 7.–8. Juni 2011 / Am Freizeitpark 9. Juni 2011 Görlitz / 10.–13. Juni 2011 / Festwiese im Kidrontal 14. Juni 2011 Niesky / 15.–16. Juni 2011 / Friesenplatz 17. Juni 2011 Spremberg / 18.–19. Juni 2011 / Festplatz 20. Juni 2011

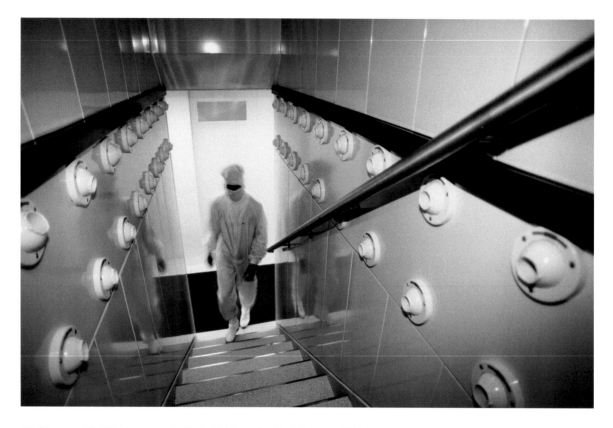

46 *Siemens AG,* München, aus der Serie *Gehäuse des Unsichtbaren*, 1989

Senftenberg / 21.–22. Juni 2011 / Festplatz Laugkfeld 23. Juni 2011 Finsterwalde / 24.–26. Juni 2011 / Festplatz Langer Damm 27. Juni 2011 Riesa / 28.–29. Juni 2011 / Einkaufszentrum Riesapark 30. Juni 2011 Freiberg / 1.–4. Juli 2011 / Messeplatz Winklerstraße 5. Juli

veida / 6–7. Juli 2011 / Schützenplatz 8. Juli 2011 Frankenberg / 9.–10. Juli / Bauwiese 11. Juli 2011 Flöha / 12.–13. Juli 2011 / Festplatz 14. Juli 2011 Zschopau / 15.–16. Juli 2011 / Gewerbegebiet Nord 17. Juli 2011

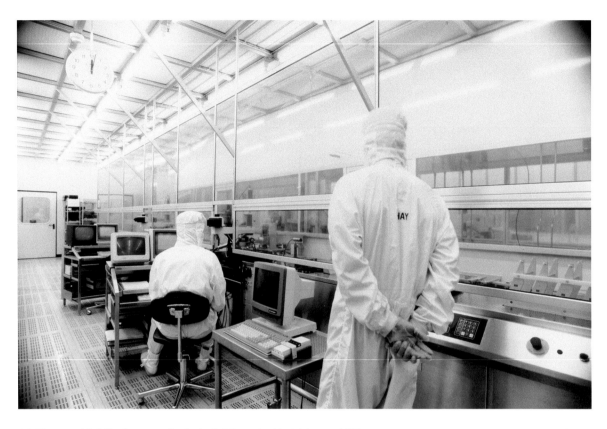

47 *Siemens AG,* München, aus der Serie *Gehäuse des Unsichtbaren*, 1989

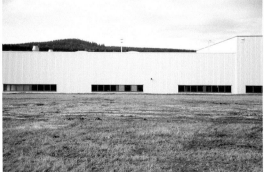

Olbernhau / 18.–20. Juli 2011 / Rothenthaler Straße 21. Juli 2011 Marienberg / 22.–24. Juli 2011 / Gewerbegebiet 25. Juli 2011 Annaberg-Buchholz / 26.–28. Juli 2011/ Barbara-Uthmann-Ring 29. Juli 2011 Thalheim / 30.–31. Juli 2011 / Festplatz 1. August

rg (Erzgebirge) / 2.–3. August 2011/ Neuer Festplatz im Bürgerpark 4. August 2011 Glauchau / 5.–7. August 2011 / Festplatz Wehrstraße 8. August 2011 Altenburg / 9.–11. August 2011 / Festplatz Zwickauer Straße 12. August 2011 Schmölln / 13.–14. August 2011 / Festplatz am Brauereiteich 15. August 2011

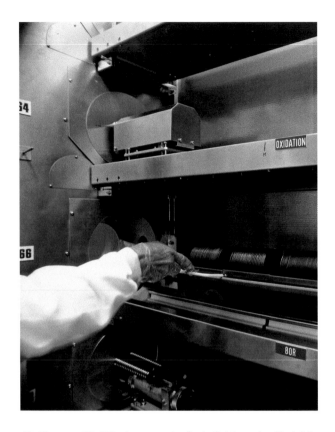

48 *Siemens AG,* München, aus der Serie *Gehäuse des Unsichtbaren,* 1989

Reichenbach (Vogtland) / 16.–18. August 2011 / Volksfestplatz 19. August 2011 Auerbach (Vogtland) / 20.–22. August 2011 / Hockels Mühle 23. August 2011 Klingenthal / 24.–25. August 2011 / Festplatz Mühlleithen 26. August 2011 Schwarzenberg / 27.–29. August 2011 / Straße der Einheit 30. August

/ 31. August–1. September 2011 / Anton-Günther-Platz 2. September 2011 Schneeberg / 3.–4.September 2011 / Unter den Linden 5. September 2011 Zeulenroda / 6.–7. September 2011/ Festplatz Binsicht 8. September 2011 Saalfeld / 9.–11.September 2011 / Festplatz am Weidig 12. September 2011

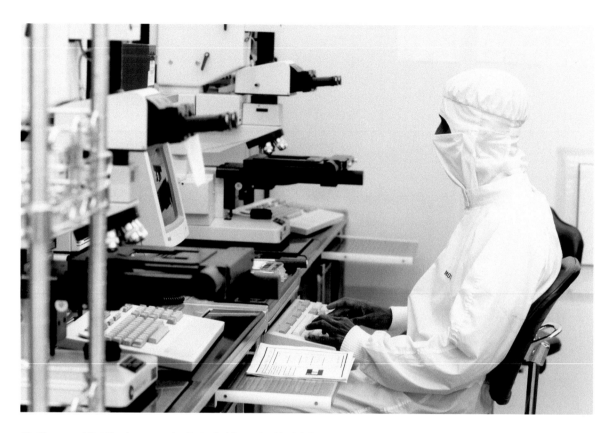

49 *Siemens AG*, München, aus der Serie *Gehäuse des Unsichtbaren*, 1989

Ilmenau / 13.–14. September 2011 / Oberpörlitzer Straße 15. September 2011 Erfurt / 16.–22. September 2011 / An der Thüringenhalle 23. September 2011 Bad Langensalza / 24.–25. September 2011 / Jahnplatz 26. September 2011 Gotha / 27.–29. September 2011 / Stadthalle Goldbacher Straße 30. September

ılhausen (Thüringen) / 1.–3. Oktober 2011 / Festplatz Industriestraße 4. Oktober 2011 Sondershausen / 5.–6. Oktober 2011 / Frankenhäuser Straße 7. Oktober 2011 Sömmerda / 8.–10. Oktober 2011 / Festplatz Lessingstraße 11. Oktober 2011 Apolda / 12.–13. Oktober 2011 / Herressener Straße 14. Oktober 2011

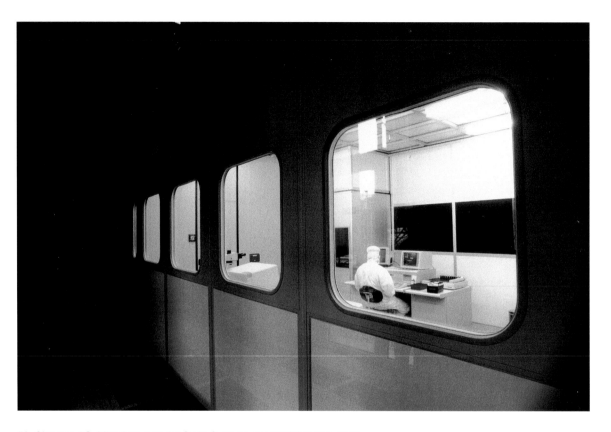

50 *Siemens AG,* München, aus der Serie *Gehäuse des Unsichtbaren*, 1989

Jena / 15.–19. Oktober 2011 / Am Gries 20. Oktober 2011 Weißenfels / 21.–23. Oktober 2011 / Bahnhofstraße 24. Oktober 2011 Merseburg / 25.–26. Oktober 2011 / Rischmühleninsel 27. Oktober 2011 Halle (Saale) / 28. Oktober–6. November 2011 / Gimritzer Damm 7. November 2

st / 8.–9. November 2011 / Schlossgarten 10. November 2011 Magdeburg / 11.–19. November 2011 / Kleiner Stadtmarsch 20. November 2011 Staßfurt / 21.–22. November 2011 / Neumarkt 23. November 2011

Die beiden Aufnahmen Ricarda Roggans (geb. 1972) mit dem Titel »Das Zimmer« (I und II) aus der Serie »Souterrain« (2000/2001) lösen beim Betrachter sowohl Neugier als auch Befremden aus. In identischer Anordnung findet sich das spärliche Mobiliar aus Tisch, Stuhl, Fernsehapparat und notdürftigem Lager, ergänzt durch je einen Koffer, eine Kiste und ein Wandbild in zwei unterschiedlichen Räumen. Während die Fotografie »Das Zimmer I« im Hintergrund Tür und Fenster zeigt, ist der Raum der Aufnahme »Das Zimmer II« fensterlos und möglicherweise durch die verschattete Nische in der hinteren linken Ecke begehbar.

Die beiden Raumansichten, die uns auf den ersten Blick aus Fernseh- und Pressebildern vertraut scheinen und Assoziationen von einer glücklichen Zuflucht auf Zeit bis zu einem vom Serientitel ableitbaren Kellerverlies zulassen, erhalten ihren verstörenden Charakter letztlich jedoch nicht aus der Relation mit konkreten Personen. Hinweise auf Bewohner/innen fehlen ebenso wie eindeutige Nutzungszusammenhänge zwischen den Einrichtungsgegenständen. Anders als in Timm Rauterts Serie »Obdachlos durch Wohnungsnot« vom Beginn der 1970er Jahre, in der die Unzulänglichkeiten der Notunterkünfte in der fotografischen Dokumentation des Wohnalltags offenbar werden, ist der Betrachter bei der Raumerfahrung in Roggans Arbeiten auf die Objekte und deren spezifische Anordnung zurückgeworfen. Die Positionierung des Betrachters im Raum, in der Soziologie als »Spacing« bezeichnet, ist dabei durch den Kamerastandpunkt stets vorgegeben, eine Umkehr des Blicks nicht möglich. Die Aufgabe des Betrachters liegt vielmehr in der »Syntheseleistung«, d. h. der Zusammenfassung vorgefundener, von Roggan installierter Strukturen zum Raum, welche wiederum von Wahrnehmungs-, Vorstellungs- oder Erinnerungsprozessen abhängig ist.[1] Das spezifische Zimmer entsteht durch die subjektive Verknüpfung von fotografischem Dispositiv, Raum und Objektinstallation. In ihren fotografischen Aufnahmen schafft Roggan Handlungsräume, in denen der Betrachter die Prozesse der Raumwahrnehmung aktiv (nach-)vollzieht.[2]

Mit den Grenzen und Möglichkeiten der fotografischen Darstellung und der Wahrnehmung von Räumen beschäftigt sich die Künstlerin auch in der Serie »Schacht/Attika/Stall« von 2006.[3] Die Räume sind nun aber von jeglichen Einrichtungsgegenständen frei. Stattdessen wird die Raumwahrnehmung durch Variationen des Kamerastandpunktes bestimmt. Dabei kippt Roggan nicht etwa die Kamera in die Schräge, um eine völlige Umdeutung des Raumes oder die Auflösung räumlicher Bildelemente in die Fläche zu erzeugen, wie dies Timm Rautert in einigen seiner »Tokyo«-Aufnahmen aus den 1980er und 1990er Jahren vollzogen hat. Roggan »modelliert« vielmehr das Spektrum an Erscheinungen und Vorstellungen der im Serientitel skizzierten Räume durch die Wiederholung spezifischer Raumelemente innerhalb der Serie, die zu Fix- und Orientierungspunkten für den Betrachter werden, ihn in ihren jeweils neuen Erscheinungsformen jedoch zugleich irritieren.

Franziska Maria Scheuer

1 Ich beziehe mich hier auf Martina Löw: *Raumsoziologie,* Frankfurt am Main 2005, S. 158–159, (Kapitel 5.1, *Die Entstehung von Raum in der Wechselwirkung zwischen Handeln und Strukturen).*

2 Katharina Schlüter: *Installationen. Systeme im Raum: vier Positionen 1990–2001,* Monica Bonvicini, Michael Elmgreen & Ingar Dragset, Franka Hörnschemeyer und Gregor Schneider (Univ.-Diss. Hamburg, 2008), Online-Publikation, 2009, S. 72 (http://ediss.sub.uni-hamburg.de/volltexte/2009/4059/, zuletzt eingesehen am 30.11.2013).

3 Ralf Hanselle: *Ricarda Roggan. Still Life* (Ausstellungsbesprechung zu »Die Zeit und das Zimmer«, Berlin, KW Institute for Contemporary Art, 6.7.–7.9.2008), in: *Kunstforum International,* September/Oktober 2008, Bd. 193, S. 282–284.

1 I am here referring to Martina Löw: *Raumsoziologie,* Frankfurt am Main 2005, pp. 158–159, (Chapter 5.1, *Die Entstehung von Raum in der Wechselwirkung zwischen Handeln und Strukturen).*

2 Katharina Schlüter: *Installationen. Systeme im Raum: vier Positionen 1990–2001,* Monica Bonvicini, Michael Elmgreen & Ingar Dragset, Franka Hörnschemeyer and Gregor Schneider (Univ.-Diss. Hamburg, 2008), Online publication, 2009, p. 72 (http://ediss.sub.uni-hamburg.de/volltexte/2009/4059/, last accessed on 30.11.2013).

3 Ralf Hanselle: *Ricarda Roggan. Still Life* (Exhibition interview on »Die Zeit und das Zimmer«, Berlin, KW Institute for Contemporary Art, 6.7.–7.9.2008), in: *Kunstforum International,* September/Oktober 2008, Bd. 193, pp. 282–284.

The two photographs by Ricarda Roggan (b. 1972) entitled "The Room" (I and II) from the "Souterrain" series (2000/2001) arouse both curiosity and disquiet on the part of the viewer. The sparse furnishings, consisting of a table, chair, TV set and makeshift bed, supplemented by a suitcase, a box and a wall picture, are arranged identically in two different rooms. Whereas in the photograph "The Room I" there is a door and window in the background, the room depicted in "The Room II" is windowless and may perhaps be accessible via the shadowy niche in the rear left-hand corner.

The two rooms, which at first glance appear familiar from television and press images and awaken associations ranging from a temporary refuge to an underground dungeon as suggested by the series title; ultimately, however, their unsettling character derives not from any relation to specific persons. There are no indications of any inhabitants, nor are there any clear connections between the furnishings in terms of their use. Unlike Timm Rautert's series "Homeless due to Housing Shortage" dating from the early 1970s, in which the inadequacy of the emergency accommodation provided is clearly shown in a photographic documentation of everyday living, the viewer of Roggan's work is reliant, for his experience of the space, on the objects and their specific arrangement. The positioning of the viewer in the room, which sociologists call "spacing", is determined by the position of the camera; a reversal of the perspective is not possible. Rather, the task of the viewer is to create a synthesis, i.e. to blend together all the structures installed in the room by Roggan, a process which is, in turn, dependent on the viewer's perception, imagination or memory.[1] The specific room comes into being through the subjective combination of photographic device, room and object installation. In her photographic images Roggan creates spaces in which the viewer actively (re-)constructs the processes of spatial perception.[2]

The artist also explores the limitations and potentials of photographic representation and the perception of rooms in the 2006 series "Shaft/Attic/Stable".[3] Now, however, the rooms are empty of any furnishings at all. Instead, the perception of space is determined by varying the position of the camera. Roggan does not tip the camera sideways in order to give the room a completely new interpretation or to dissolve spatial elements of the image in the flat surface, as Timm Rautert did in some of his "Tokyo" photographs taken in the 1980s and 90s. Rather, Roggan "moulds" the spectrum of phenomena and ideas of the rooms outlined in the series title by repeating certain elements in the rooms within the series, turning these into points of orientation for the viewer and yet also irritating him with their constantly changing appearance.

Franziska Maria Scheuer

51 *Ricarda R., 35 · Falk H., 34 · Antonie Vera R., 5 Monate*, aus der Serie *Anfang 2007–2013,* Leipzig, 2007

 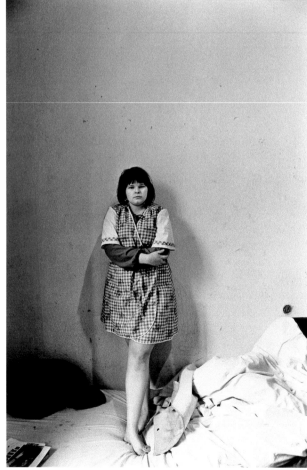 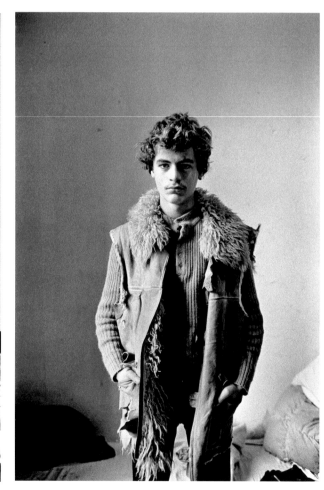

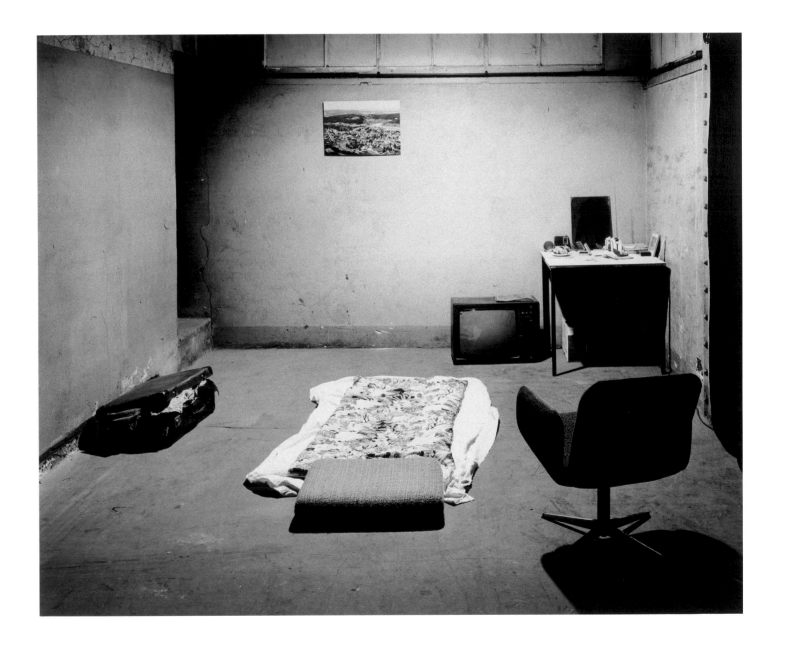

55 *Das Zimmer II*, aus der Serie *Souterrain*, 2000/2001

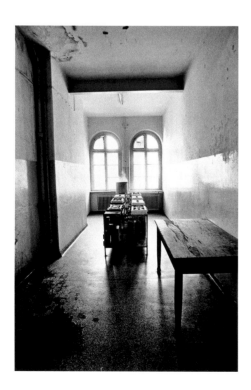 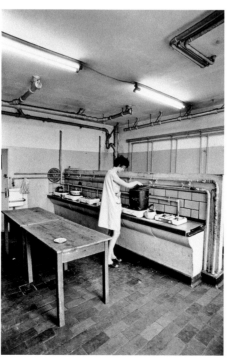 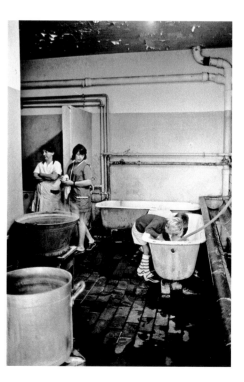

56 | 57 | 58 | 59 *Obdachlos durch Wohnungsnot, 1973*

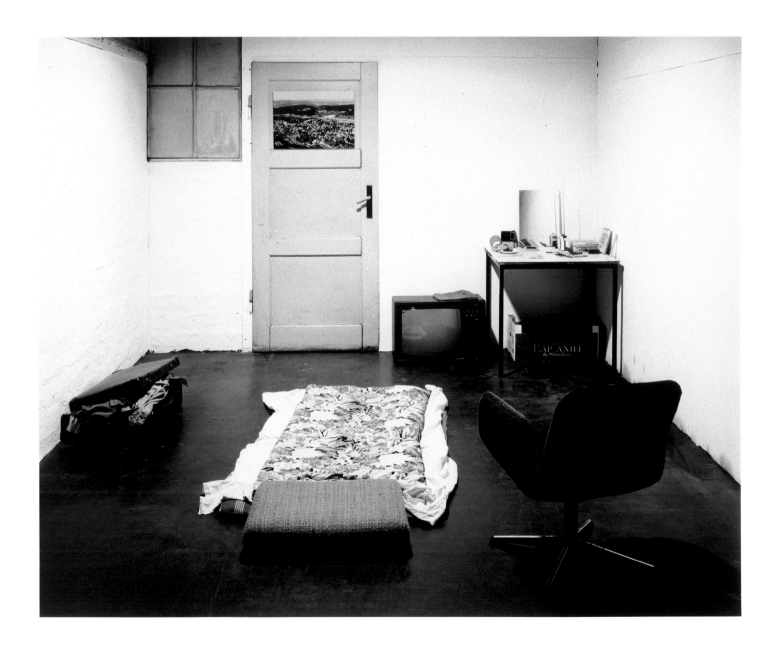

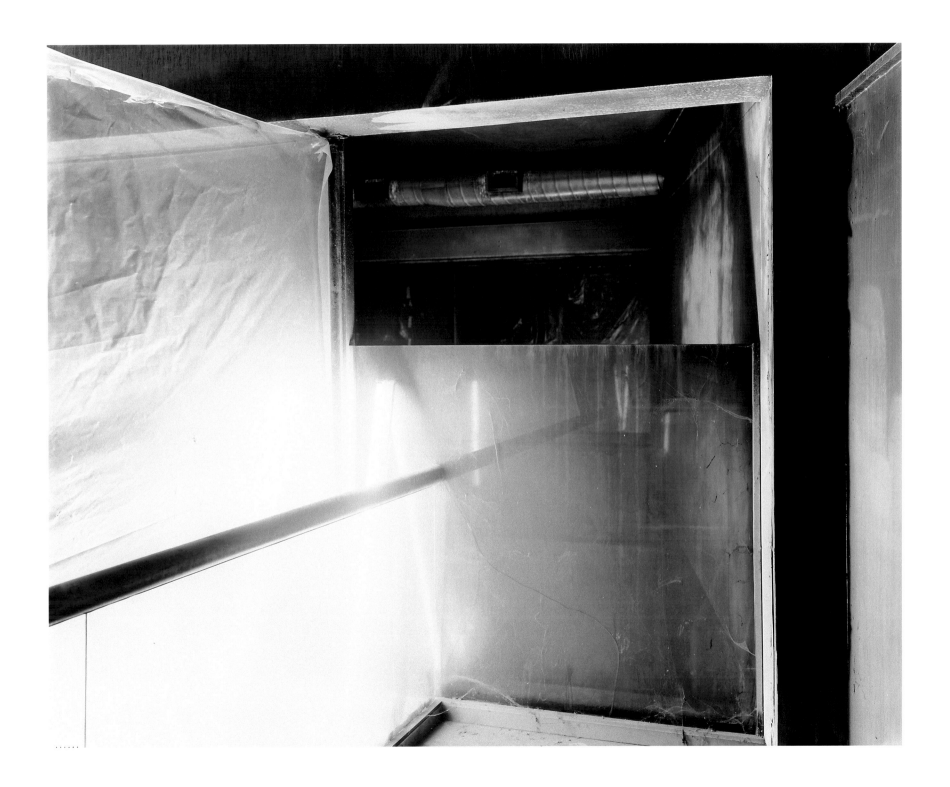

 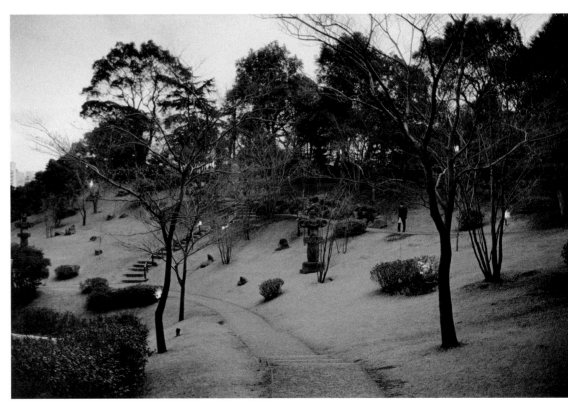

TIMM RAUTERT ADRIAN SAUER

Die Bildanalytische Photographie der frühen 1970er Jahre zerlegte die opto-chemischen Bedingungen des oftmals schwarz-weißen Analogverfahrens. Vier Dekaden später steht in Adrian Sauers (geb. 1976) Œuvre nun die materielle und mediale Wende des technischen Bildes zur Disposition. Von seinen früheren, digital überformten Ansichten alltäglicher Raumstrukturen bis hin zu aktuellen Werken, die mit der systematisch-konstruktiven Abstraktion einer Generativen Fotografie kokettieren, erweitern Sauers »Bilder aus Berechnung«[1] den konzeptuellen Gestus der späten 1960er und frühen 1970er Jahre auf den digitalen Modus.

Programmatisch zeigt die Arbeit »16.777.216 Farben« (2010) von weitem betrachtet ein wandfüllendes, monochrom graues Tableau, das sich bei Detailansicht in die titelgebenden 16 Millionen winzigen bunten Quadrate zersetzt. Die filigrane Musterung der farbigen Pixel ergibt sich aus einer zufälligen Anordnung von allen möglichen Farben, die das 8-Bit-RGB-Verfahren zur Verfügung stellt. Diese heute am meisten gebrauchte Variante der additiven Farbsynthese erzielt ihre Tonwerte durch Mischung der drei Grundfarben Rot, Grün und Blau und liegt etwa der Farbdarstellung des Computer- und Fernsehbildes, aber auch der digitalen Fotografie zugrunde. Sauers Bild führt vor, dass auch die scheinbar unbegrenzten Möglichkeiten der digitalen Farbgestaltung endlich sind. Da diese »gesamte Palette des digitalen Malkastens«[2] dennoch so umfangreich ist, dass gängige Darstellungen auf Basis dieses Verfahrens tatsächlich nur ein Minimum dieser Farben verwenden, handelt es sich um ein utopisches Bild, das die theoretischen Möglichkeiten der digitalen Materialität erstmals vollständig zu sehen vorgibt. Die Analyse der fotografischen Bilderzeugung wird hier selbst zum Bild.

Wie die Fotografengeneration der 1970er Jahre dreht Sauer damit die Blickrichtung der Kamera um. Er kehrt das Innere des Apparats nach außen und richtet den Blick auf die Bestandteile des fotografischen Mediums. Dabei tauscht er das Kamerabild oftmals gegen gegoogelte Bilder ein, die durch digitale Bearbeitungsprogramme geschickt werden, oder arbeitet wie in »16.777.216 Farben« nur noch mit einem programmierten Algorithmus, der die Funktionsweise der Software offenlegt, indem er das Bild gänzlich am Computer generiert. Sauers Arbeiten lassen sich damit in einem zweifachen Sinn als »Fotografien über Fotografie«[3] verstehen, die neben der veränderten Materialität des Digitalen auch die Deklinationen der kulturhistorischen Bedingungen und die Rezeptionsweise von Fotografie in der heutigen Zeit an die Wand bringen.

Kathrin Schönegg

1 So der inzwischen mehrmals verwendete Titel für seine Arbeiten. Vgl. die Ausstellung »Adrian Sauer ›Bilder aus Berechnung‹ zusammen mit Timm Rautert ›Bildanalytische Photographie‹«, 4.2.–20.3.2011 Photomuseum Braunschweig sowie Sauers gleichnamiges Portfolio in: Fotogeschichte. Geschichte und Ästhetik der Fotografie, 2013, Jg. 33, Heft Nr. 129, S. 49–56.

2 Florian Ebner: Verifikationen und Falsifikationen. Adrian Sauers Fragmente zum digitalen Gebrauch der Fotografie, in: Adrian Sauer: 16.777.216 Farben (Material, Farben, Arbeiten), Material, Leipzig 2009, S. 19–28, hier S. 23.

3 So Herta Wolfs Pointierung von Timm Rauterts bildanalytischem Werkzyklus. Dies.: Deklinationen über die Wirklichkeit der Fotografie – die theoretischen Arbeiten Timm Rauterts aus den Jahren 1968 bis 1974, in: Timm Rautert: Bildanalytische Fotografie 1968–1974, Köln 2000, S. 72–85, hier S. 85.

1 This has now been used several times as the title for exhibitions of his works. Cf. the exhibition *"Adrian Sauer 'Bilder aus Berechnung' zusammen mit Timm Rautert 'Bildanalytische Photographie'"*, 4.2.–20.3.2011 Photomuseum Braunschweig, as well as Sauer's portfolio of the same name in: *Fotogeschichte. Geschichte und Ästhetik der Fotografie,* 2013, Jg. 33, Heft Nr. 129, pp. 49–56.

2 Florian Ebner: *Verifikationen und Falsifikationen. Adrian Sauers Fragmente zum digitalen Gebrauch der Fotografie,* in: Adrian Sauer: *16.777.216 Farben (Material, Farben, Arbeiten)*, Material, Leipzig 2009, pp. 19–28, here p. 23.

3 This was Herta Wolf's pointed comment on Timm Rautert's image-analytical series. Ead.: *Deklinationen über die Wirklichkeit der Fotografie – die theoretischen Arbeiten Timm Rauterts aus den Jahren 1968 bis 1974,* in: Timm Rautert: *Bildanalytische Fotografie 1968–1974*, Cologne 2000, pp. 72–85, here p. 85.

The Image-Analytical Photography of the early 1970s anatomised the optochemical elements of the frequently black-and-white analogue photographic process. Four decades later, the works of Adrian Sauer (b. 1976) interrogate the material and media-related transformation of the technical image. From his earlier, digitally remodelled everyday spatial structures to contemporary works that flirt with the systematic-constructive abstraction of Generative Photography, Sauer's "Bilder aus Berechnung"[1] (Images by Calculation) expand the conceptual perspective of the late 1960s and early 1970s to embrace the digital mode.

The work entitled "16,777,216 Colours" (2010) appears from a distance to be a wall-filling tableau in monochrome grey, but when examined in detail it decomposes into the 16 million tiny coloured squares referred to in the title. The delicate pattern of the coloured pixels is created by the random arrangement of all the colours provided by the 8-bit RGB system. This process of additive colour synthesis, which is the most commonly used system today, achieves its tonal values by blending the three primary colours of red, green and blue; it forms the basis of colour representation in computer and television images as well as in digital photography. Sauer's image demonstrates that even the seemingly unlimited possibilities of digital colour design are finite.

Since the "entire palette of the digital paint box"[2] is nevertheless so large that the images created on the basis of this process in fact generally utilise only a small number of these colours, this work is a utopian image which presents the theoretical possibilities of digital materiality in its full range for the first time. Here, the analysis of photographic image production becomes an image in itself.

Thus, like the generation of photographers working in the 1970s, Sauer reverses the direction of the camera. He turns the camera inside out and directs attention towards the components of the photographic medium. In doing so, he often exchanges the camera image for googled pictures which are run through digital editing programs or, as in the case of "16,777,216 Colours", he works only with a single programmed algorithm which exposes the functioning of the software by generating the image entirely on the computer. Sauer's works can therefore be understood in a second sense as "photographs about photography"[3], which not only reveal the changed materiality of digital photography but also present the declinations of cultural and historical conditions and the reception of photography in the modern world.

Kathrin Schönegg

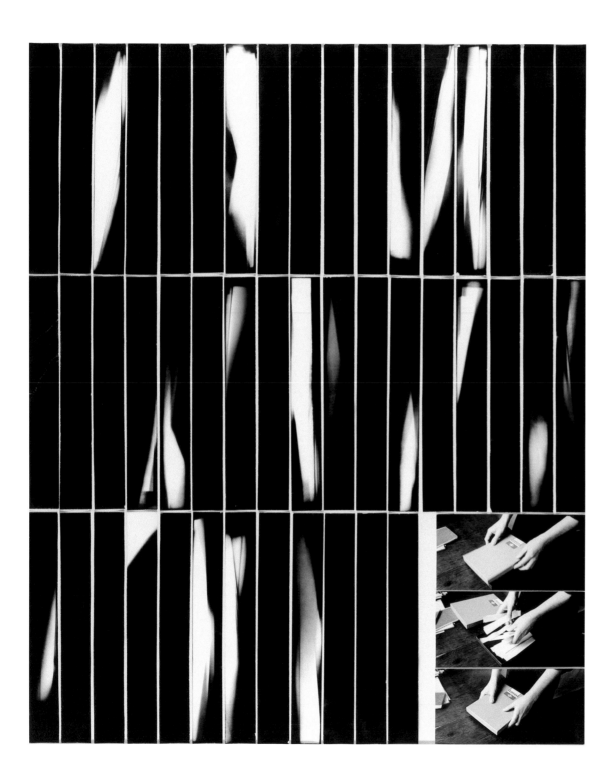

69 *Unbelichtete Photopapierstreifen dem Tageslicht ausgesetzt. 3 Sek., danach normal entwickelt*, 1971

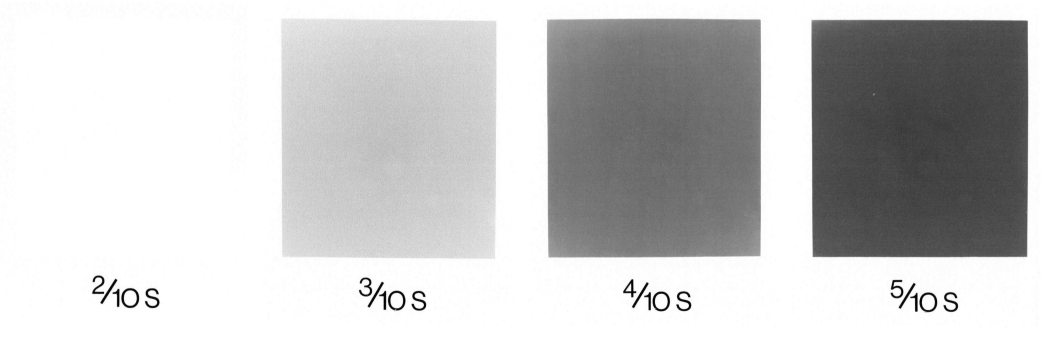

²/₁₀ S ³/₁₀ S ⁴/₁₀ S ⁵/₁₀ S

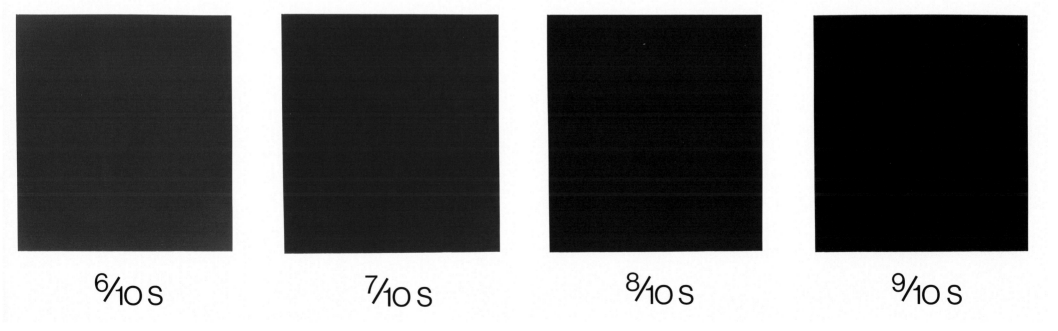

⁶/₁₀ s ⁷/₁₀ s ⁸/₁₀ s ⁹/₁₀ s

In den Arbeiten von Sebastian Stumpf (geb. 1980) ist der Künstler– im Unterschied zu den anderen in diesem Katalog versammelten Fotografen – stets selbst im Bild und tritt als Protagonist von präzise komponierten Aktionen auf, in denen der eigene Körper Schauplatz von illusionistischen, verstörenden, teils gefährlichen Erlebnissen ist. Der Stadtraum wandelt sich dabei zur Bühne. So auch in der Videoprojektion »Pfützen« (2013, Dauer: 10:09 Min.). In zehn aufeinanderfolgenden jeweils knapp eine Minute langen Sequenzen filmte sich der Künstler in prekären, im Konflikt zu den gesellschaftlichen Verhaltensnormen stehenden Situationen: Das Gesicht gegen die Pflasterung von Bürgersteigen und Straßen gekehrt, liegt er bewegungslos und bekleidet in Pfützen. Die anhaltende Körperspannung erzeugt die Illusion, der Körper befinde sich nicht im Wasser, sondern schwebe scheinbar schwerelos über ihm. Vorbeilaufenden Passanten, die wie der Künstler anonym ohne Gesicht gezeigt sind, ignorieren diese andauernden Interventionen in den urbanen Alltag, umgehen sie vielmehr im wörtlichen Sinne. Der Körper, der aufgrund seiner Steifheit auch Allusionen an ein skulpturales Werk hervorruft, wandelt sich inmitten der indifferenten Geräuschkulisse zum kontemplativen Protagonisten wiederkehrender, vergleichbarer Handlungen.[1] Diese gewinnen durch den statischen Blickwinkel der fixierten Kamera eine sachlich-dokumentarische Qualität. Ähnlich starke augentäuschende Aktionen im öffentlichen Raum exerzierte Stumpf bereits in seinen Videoarbeiten »Säulen« (2009) und »Brücken« (2010/2011).

Durch die Inszenierung des Körpers als Objekt und die Ausreizung von dessen physischer Belastbarkeit weist »Pfützen« eine Nähe zu den »Körper-Performances« der 1970er Jahre auf, etwa von VALIE EXPORT, Barry Le Va, Bruce Nauman oder Bas Jan Ader. Im Gegensatz aber zu deren existenziellen Pathos macht sich bei Stumpf ein heutiges Lebensgefühl bemerkbar, das zwischen Defätismus und Coolness schwankt. So filmte sich Le Va in »Velocity Piece #2«, wie er mit hoher Geschwindigkeit bis zur Erschöpfung gegen eine Wand lief, stürzte sich Ader in der Arbeit »Fall II« mit dem Fahrrad kopfüber in eine Amsterdamer Gracht; ein Motiv, das Sebastian Stumpf in der Videoprojektion »Brücken« durch den Absprung von verschiedenen Brücken übersteigert, wenn im filmischen Verlauf seine Aktion als Wiederholungstat erkennbar wird und damit ins Leere läuft.

Nicht ein Material schafft hier ein Kunstwerk, sondern die einem festgelegten Konzept folgende und vom Künstler selbst durchgeführte Aktion. Dieses Werkverständnis erinnert abermals an die Künstlergeneration der 1970er Jahre und nicht zuletzt an Franz Erhard Walther, der dies wie folgt charakterisiert: »Der Prozess wird als Werk behauptet und definiert. Diese Werke sind nicht materieller Art. (1971)«[2] Eine künstlerische Haltung, die eine völlig neue Sicht auf die damalige aktuelle Kunst eröffnete. Der Blick auf Walthers Werk scheint nicht abwegig, arbeiteten doch er und Timm Rautert Anfang der 1970er Jahre zeitweilig eng zusammen – Rautert fotografierte als erster Walthers 1. Werksatz in Aktion. Nicht nur in diesem Fall nahm die Fotografie Einfluss auf die Rezeption der ansonsten ephemeren Kunstformen, die in dieser Zeit von vielen Künstlern bevorzugt wurde. Sebastian Stumpf dagegen wird zu seinem eigenen Maître de Plaisir und Chronisten. Seine ortsbezogenen Inszenierungen und damit die Verfremdung des öffentlichen Stadtraums machen irritierende, fast surreale Leerstellen sichtbar, die in der Videoprojektion vom Künstler stets aufs Neue besetzt werden.[3]

Sören Fischer

1 Zum Prinzip der Wiederholung bei Sebastian Stumpf siehe Stefanie Hoch: *Vom Gehen – Über den Rand.* München, Berlin 2008, S. 26.

2 Zitiert nach Luisa Pauline Fink und Hubertus Gaßner (Hrsg.): *Franz Erhard Walther.* Ausst.-Kat. Hamburg 2013. S. 7.

3 Vgl. Stefanie Hoch: *Säulen, Mauern, Treppen, Häuser,* in: Martin Hochleitner (Hrsg.): *Sebastian Stumpf. Never really there.* Ausst.-Kat. Linz 2009, S. 8–23, hier S. 9.

1 On the principle of repetition in the works of Sebastian Stumpf see Stefanie Hoch: *Vom Gehen – Über den Rand.* Munich, Berlin 2008, p. 26.

2 Quoted after Luisa Pauline Fink and Hubertus Gaßner (eds.): *Franz Erhard Walther.* Exh. cat. Hamburg 2013. p. 7.

3 Cf. Stefanie Hoch: *Säulen, Mauern, Treppen, Häuser,* in: Martin Hochleitner (ed.): *Sebastian Stumpf. Never really there.* Exh. cat. Linz 2009, pp. 8–23, here p. 9.

In the works of Sebastian Stumpf (b. 1980) the artist – unlike the other photographers in this catalogue – always appears in the images himself; he is the protagonist of carefully orchestrated happenings in which his own body becomes the setting for illusionistic, disconcerting and sometimes dangerous experiences. Urban spaces are turned into a stage, as for example in the video projection "Puddles" (2013, duration: 10:09 minutes). In ten successive sequences, each about one minute long, the artist filmed himself in perplexing situations that run counter to socially accepted norms of behaviour: he lies fully dressed, motionless and face downwards in puddles on pavements and streets. The tension in his body creates the illusion that his body is not lying in the water but hovering above it, apparently weightless. Passers-by, who, like the artist, are shown anonymously and without faces, ignore these continual disturbances of everyday life in the city, quite literally sidestepping them. In the middle of this indifferent background, the body, its stiffness suggestive of a work of sculpture, becomes the contemplative protagonist of intermittently recurring actions.[1] Through the static perspective of the fixed camera, these take on an objective, documentary quality. Stumpf executed similarly striking illusory stunts in public spaces in his video works "Pillars" (2009) and "Bridges" (2010/2011).

By presenting the body as an object and testing the limits of its resistance, "Puddles" is reminiscent of the "performances" of the 1970s, such as those of VALIE EXPORT, Barry Le Va, Bruce Nauman or Bas Jan Ader. In contrast to their existential pathos, however, Stumpf's work is characterised by a contemporary attitude to life that fluctuates between defeatism and coolness. In Le Va's "Velocity Piece # 2", for example, the artist filmed himself repeatedly running up fast against a wall to the point of exhaustion, and in "Fall II", Ader plunged head-first with his bicycle into an Amsterdam canal; a motif that Sebastian Stumpf heightens still further in his video projection "Bridges" when he jumps from various bridges, although in the course of the film it becomes evident that his action is a repeated occurrence and therefore comes to nothing.

Here it is not a material that creates a work of art, but an action executed by the artist himself according to a fixed concept. This concept of a work is again reminiscent of the generation of artists who were active in the 1970s, not least Franz Erhard Walther, who characterised the approach as follows: "The process is affirmed and defined as a work. These works are not of a material nature. (1971)"[2] This was an artistic attitude that opened up a completely new perspective on contemporary art at that time. Looking at Walther's oeuvre does not seem far-fetched; after all, in the early 1970s he and Timm Rautert collaborated closely for a while – Rautert was the first photographer to document Walther's First Work Set in action. It was not only in this case that photography influenced the reception of art forms that were otherwise ephemeral but which were favoured by many artists during that period. Sebastian Stumpf, by contrast, becomes his own Maître de Plaisir and chronicler. His staged performances in specific locations, which have an alienating effect on the urban spaces depicted, expose disturbing, almost surreal gaps which the artist constantly finds new ways of filling in his video projections.[3]

Sören Fischer

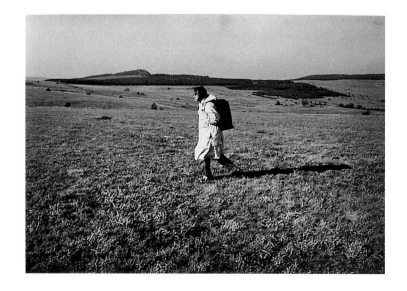

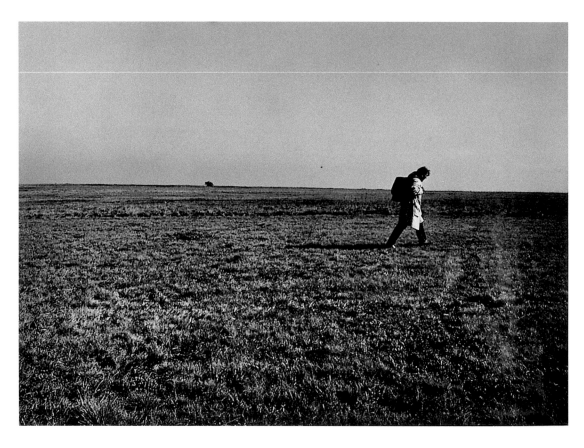

74 *Franz Erhard Walther (FEW), 1. Werksatz Nr. 44, 1970*

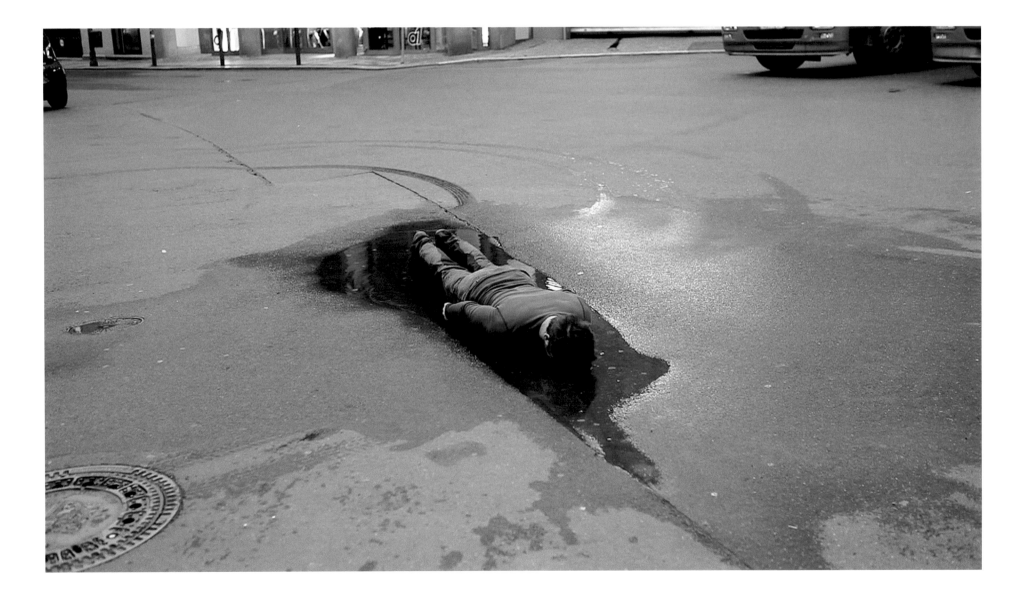

76 *Franz Erhard Walther (FEW), 1. Werksatz Nr. 45, 1970*

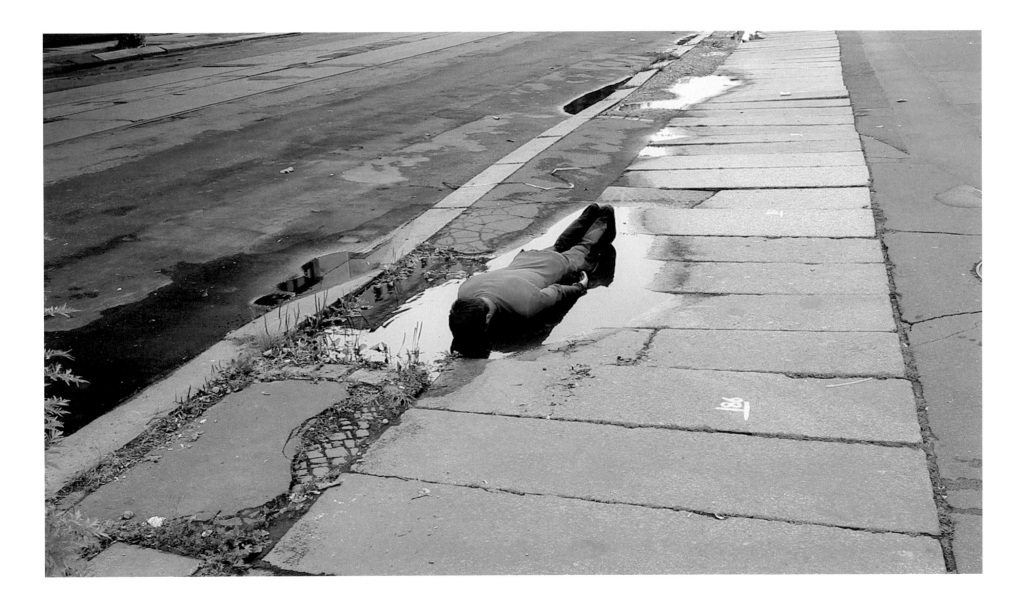

TIMM
RAUTERT
ANETT
STUTH

In ihren fotobasierten Collagearbeiten verflicht Anett Stuth (geb. 1965) mediale, räumliche und zeitliche Strukturen zu einem engmaschigen Netz assoziativer Imaginationsfelder, die gleichermaßen deutlich wie rätselhaft einzelne Themen umkreisen. So zeigt die Arbeit »Blätter« (2011) aus der Serie »Natur als Bild« eine Fenstersicht auf einen winterlichen Garten. Während sich im Innenraum ein papiernes Florilegium über den Boden ergießt, ist das Blattwerk außen dem alljährlichen Kahlschlag gewichen. Gemalte Wintermotive erscheinen als Bild-im-Bild-Strukturen, die den entworfenen Zyklus des Werdens und Vergehens ebenso wieder aufnehmen wie die gezeichneten und fotografierten Pflanzen und Herbarien, die die Künstlerin einsetzt, um ihrem Bild der Natur weitere Bedeutungsebenen einzuschreiben: Der Blätterberg besteht zu einem großen Teil aus textuellen und visuellen Zitaten von Gelehrten, die sich ihrerseits mit den Gesetzmäßigkeiten der Natur auseinandersetzten. Es treten Darwins Theorien zum Korallenwachstum neben Da Vincis Anatomiestudien, Ernst Haeckels Monismus steht im Dialog mit Karl Blossfeldts neusachlichen Pflanzenaufnahmen, die selbst die Metamorphose von Natur und Kunst offenbaren. Walter Benjamin schrieb einmal über dessen Fotografien, was ebenso Stuths vielschichtigen Collagen voranstehen könnte: »Es zischt an Stellen des Daseins, von denen wir es am wenigsten dachten, ein Geysir neuer Bilderwelten auf.«[1]

Stuths visuelle Historiografie schöpft aus den omnipräsenten Bildwelten, die unseren Alltag umstellen. Ihre Arbeit mit Found-Footage-Material führt zu Begegnungen mit Grandseigneurs aus Malerei, Zeichnung und Fotografie, Fragmente aus Kunst und Kultur werden ineinander montiert und gesampelt. In diesem Prozess der Aneignung fremden und doch längst kollektiven Materials verbergen sich die artifiziellen Schnitte nicht, sondern werden gerade freigelegt, um die einzelnen Zitate mitsamt ihrer räumlichen und zeitlichen Bedeutungsebenen in das eigene Bild zu überführen. Mit affirmativem Gestus setzt die Künstlerin die digitalen Möglichkeiten fotografischer Bildbearbeitung ein – nicht, um die neuen Medienformen zu dekonstruieren, sondern um ihr subtiles Spiel mit den multimedialen Oberflächen heutiger Kultur zu treiben. Dabei stehen weder Kategorien der Appropriation wie Original und Fälschung zur Disposition, noch werden Dichotomien von Authentizität und Inszenierung debattiert. Die tradierte Differenzierung von »Fotografie als Fotografie« und »Fotografie als Kunst«[2] ist in diesem zeitgenössischen Modell der Kulturen des Kopierens bereits obsolet geworden. So, wie das Werk »Blätter« den ewigen Kreislauf von Natur und Kunst thematisiert, nutzt Stuth die digitale Fototechnik, um disparate Bildwelten beliebig in Stofflichkeit, Format und Form zu verändern und in endlosen Schleifen neu zu arrangieren. Ihre Arbeiten stellen letztlich den Eintritt des Kunstwerks ins »Zeitalter seiner technischen Reproduzierbarkeit« aus und übersetzen das malrauxsche »Musée Imaginaire« in ästhetische Arbeiten, die in einem erneuten Loop ihrerseits weiterem Zitatwerk zur Verfügung stehen.

Kathrin Schönegg

1 Walter Benjamin: *Neues von Blumen,* in: Ders. *Gesammelte Schriften,* Bd. 3, Kritiken und Rezensionen 1928, hrsg. von Rolf Tiedemann und Hermann Schweppenhäuser, Frankfurt am Main 1972, S. 151–153, hier S. 151/152.

2 Vgl. zu dieser Unterscheidung bis in die 1970er Jahre gebräuchliche Unterscheidung rückblickend Jean-François Chevrier: *Die Abenteuer der Tableau-Form in der Geschichte der Photographie,* in: *Photo-Kunst, Arbeiten aus 150 Jahren, du XXème au XIXème siècle, aller et retour.* Ausst.-Kat. Stuttgart 1989/1990, Stuttgart/Ostfildern 1995, S. 9–47.

1 Walter Benjamin: *Neues von Blumen,* in: Id. *Gesammelte Schriften*, Bd. 3, Kritiken und Rezensionen 1928, Rolf Tiedemann and Hermann Schweppenhäuser (eds.), Frankfurt am Main 1972, pp. 151–153, here pp. 151/152.

2 Concerning this differentiation cf. the retrospective discussion of the distinction that was usual up to the 1970s in Jean-François Chevrier: *Die Abenteuer der Tableau-Form in der Geschichte der Photographie,* in: *Photo-Kunst,* Arbeiten aus 150 Jahren, du XXème au XIXème siècle, aller et retour. Exh. cat. Stuttgart 1989/1990, Stuttgart/Ostfildern 1995, pp. 9–47.

In her photo-based collages Anett Stuth (b. 1965) weaves media-related, spatial and temporal structures into a close-knit structure of associative fields which revolve both clearly and enigmatically around certain themes. For example, the work "Leaves" (2011) from the series entitled "Nature as Image" shows a view through a window into a garden in winter. Whilst indoors sheets of paper with drawings of leaves on them are strewn all over the floor, the leaves outside have fallen and the trees are bare. Painted winter motifs are like picture-within-a-picture structures that reevaluate the cycle of becoming and decaying, as do also the drawings and photographs of the plants and herbs that the artist uses to bestow additional levels of meaning on her depictions of nature: the pile of leaves consists mainly of textual and visual quotations from scholars who have themselves investigated the laws of nature. Darwin's theories on the growth of corals appear next to Da Vinci's anatomical studies; Ernst Haeckel's monism is presented in dialogue with Karl Blossfeldt's New Objectivity photographs of plants, which even reflect the metamorphosis of nature and art. Writing about Blossfeldt's photographs, Walter Benjamin once made the following statement, which could just as well be applied to Stuth's complex collages: "A geyser of new image worlds hisses up at points in our existence where we would have least thought them possible."[1]

Stuth's visual historiography draws on the omnipresent image worlds that surround us in our everyday life. Her work with found-footage material leads to encounters with the luminaries of painting, drawing and photography; fragments taken from art and culture are mounted and sampled. In this process of appropriation of materials that have been created by others but have long since become common property, the artificial cuts are not hidden; indeed, they are exposed so as to transfer the individual citations, along with their spatial and temporal levels of interpretation, into a new image. With an affirmative demeanour, the artist takes advantage of the opportunities offered by digital image processing – not in order to deconstruct the new forms of media but to play her subtle games on the multimedia interfaces of contemporary culture. In so doing, categories of appropriation such as original and fake are not put up for renegotiation, nor is there any debate about dichotomies between the authentic and the staged. In this contemporary model of cultures of copying, the customary differentiation between "photography as photography" and "photography as art"[2] has already become obsolete. Just as the work "Leaves" deals with the eternal cycle of nature and art, Stuth uses digital photographic technology to arbitrarily change the material, format and form of disparate image worlds and to rearrange them in endless loops. Her works ultimately illustrate how art has entered the "age of its technical reproducibility" and translate Malraux's "musée imaginaire" into aesthetic works which are in turn available for further citation in a new loop.

Kathrin Schönegg

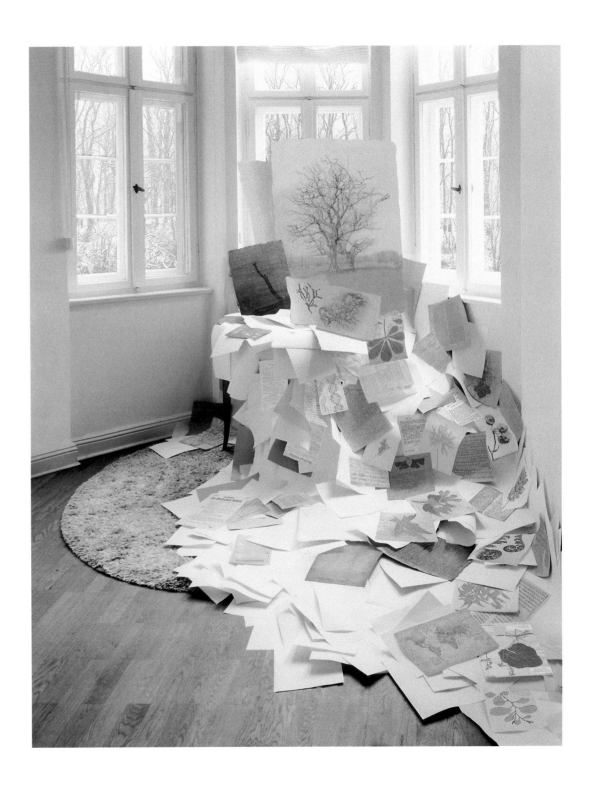

79 *Kamera gedreht um 0° 90° 180° 270° 360°*, 1972

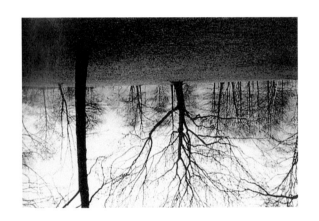 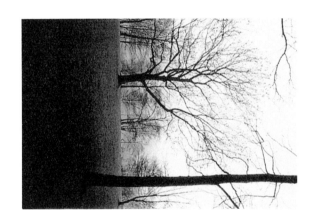 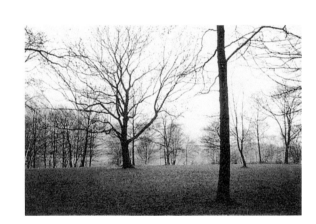

Unbekannte, unwirtliche Orte im künstlich beleuchteten Halbdunkel; Jugendliche ohne konkrete Herkunft bei der Ausführung beiläufiger, nicht näher spezifizierbarer Handlungen; dramatisch inszenierte Gesichter mit spannungsvollen Ausdrücken ohne sichtbaren Situationsbezug. Die Liste der Gestaltungselemente und -themen in den fotografischen Serien Tobias Zielonys (geb. 1972) liest sich wie die Aneinanderreihung fragmentarischer Orts-, Situations- und Personenbeschreibungen und lässt sich thematisch aus der Beschäftigung des Künstlers mit der Anonymisierung von (Jugend-)Gruppen am Rande einer globalisierten Konsumgesellschaft erklären.[1] »Sam« könnte sich ebenso an jedem Ort der Welt befinden, wie das nachts verlassene Parkhausdeck, auf dem Jugendliche auf einer weiteren Aufnahme der Serie »Car Park« aus dem Jahr 2000 herumstreifen.

Die konzeptuelle Vorgehensweise Zielonys bei der seriellen fotografischen Dokumentation sozialer Gruppen lässt sich als Assemblage durchaus atmosphärisch komponierter, jedoch nicht auf eine Kernaussage hin inszenierter Aufnahmen beschreiben. Die fotodokumentarische Strategie des Künstlers wird im Vergleich mit der Fotoserie »Hutterer« seines ehemaligen Lehrers Timm Rautert nachvollziehbar. 1978 begleitete Letzterer über Wochen eine Gruppe Wiedertäufer in Waterton in Kanada, die nach jahrhundertealten, religiös begründeten Verhaltensregeln leben. Zwar mitten unter den Hutterern und mit ihnen arbeitend, aufgrund des Bilderverbots jedoch »ganz außerhalb« der Gesellschaft,[2] schuf Rautert eine Bildserie, deren Fotografien von malerischen Kompositionen – wie die an Autochrome Heinrich Kühns erinnernde Rückenaufnahme dreier Kinder – bis zu unbemerkt aufgenommenen Bildern des teilweise brutalen Alltags der Hutterer reichen. Die Ge-

sellschaftsstudie erschließt sich nicht in der Zusammenschau ihrer Einzelbilder, sondern in ihrer Rezeption als fotodokumentarisches Objekt. Als solches in die Realität außerhalb der hutterischen Gemeinschaft verbracht, müssen sich die Aufnahmen letztlich am Alltag von Parallelgesellschaften messen und werden zu deren verstörenden Antipoden. Entfaltet Rauterts Fotoserie ihre Bedeutung im sozialen Gebrauch, so lassen Zielonys Aufnahmen – trotz der globalen Uniformität der fotografierten Orte, Statussymbole etc. – wenig Möglichkeit zur direkten Identifikation des Betrachters mit den gezeigten Situationen und Personen. Auch wenn der Künstler eng mit den jeweiligen fotografierten Gruppen vertraut ist und zusammenarbeitet, liegt das Referenzsystem der Fotografien vielmehr in der Serie selbst.[3] Zusammengefasst durch eine mittels Licht und Farben erzeugte Grundstimmung erschafft Zielony abgeschlossene soziale Gefüge mit den ihnen eigenen Funktionsweisen, Ritualen und Codes. In seiner jüngsten Serie »Jenny Jenny« (2011–2013), für die er eine Gruppe junger Frauen – unter ihnen Prostituierte – begleitete und fotografierte, widmet sich der Künstler vermehrt auch Einzelpersonen der fotografierten Gruppen. Hier lassen sich Porträtfolgen auskoppeln, deren melancholische Inszenierung des erklärenden Kontextes eines Milieus nicht bedarf und die Konstruktion von Identitäten selbst offenbart.

Die Grenzen einer deutenden Bilderschau seiner Fotoserien führt Zielony in der »stolpernden«[4] Reihe von Standbildern der Filmarbeit »Danny« aus dem Jahr 2013 vor, wo weder eine Konzentration auf die fotografischen Einzelkompositionen noch deren ungestörte Kombination innerhalb der Bildfolge möglich sind, und begibt sich damit künstlerisch auf die Metaebene der Bild- und Rezeptionsanalyse.

Franziska Maria Scheuer

1 Jutta von Zitzewitz: »I love America« – Von der Adaption der Wirklichkeit in den Fotografien von Tobias Zielony, in: Tobias Zielony und Jutta von Zitzewitz: The Cast. Ausst.-Kat. »Talents 06«, Berlin 2007, München/Berlin 2007, S. 10–26.

2 Timm Rautert: No Photographing, in: Ders.: No Photographing. The Amish and the Hutterites, Göttingen: Steidl, S. 1–9, 9 (Paginierung des Textes: F. S.).

3 Ulrich Domröse: Die Wirklichkeit ist nicht passé. Der Umgang mit dem Dokumentarischen in den Fotografien von Tobias Zielony, in: Tobias Zielony: Jenny Jenny. Ausst.-Kat. Berlin 2013, Leipzig 2013, S. 76–82, 78. Der Autor bezieht sich auf das Gespräch von Tobias Zielony, Reinhard Braun und Maren Lübbke-Tidow: »Ich glaube nicht, dass ich verschwinden werde…«, in: Camera Austria international, 2011, Heft 114, S. 11.

4 Vanessa Joan Müller: Das Stolpern der Bilder. Über die Fotoanimation im Werk von Tobias Zielony, in: Zielony 2013 (wie Anm. 3), S. 92–96.

1 Jutta von Zitzewitz: *"I love America" – Von der Adaption der Wirklichkeit in den Fotografien von Tobias Zielony,* in: Tobias Zielony und Jutta von Zitzewitz: *The Cast.* Exh. cat. "Talents 06", Berlin 2007, Munich/Berlin 2007, pp. 10–26.

2 Timm Rautert: *No Photographing,* in: Id.: *No Photographing. The Amish and the Hutterites,* Göttingen: Steidl, pp. 1–9, 9 (text pagination: F. S.).

3 Ulrich Domröse: *Die Wirklichkeit ist nicht passé. Der Umgang mit dem Dokumentarischen in den Fotografien von Tobias Zielony,* in: Tobias Zielony: *Jenny Jenny.* Exh. cat. Berlin 2013, Leipzig 2013, pp. 76–82, 78. The author refers to the conversation between Tobias Zielony, Reinhard Braun and Maren Lübbke-Tidow: "Ich glaube nicht, dass ich verschwinden werde…", in: *Camera Austria international,* 2011, Heft 114, p. 11.

4 Vanessa Joan Müller: *Das Stolpern der Bilder. Über die Fotoanimation im Werk von Tobias Zielony,* in: Zielony 2013 (as in fn. 3), pp. 92–96.

Anonymous, inhospitable places in semi-darkness with only artificial lighting; teenagers of no specific background engaged in casual, indefinable activities; dramatically illuminated faces with tense expressions but void of any visible situational context. The list of design elements and themes in the photographic series produced by Tobias Zielony (b. 1972) sounds like a sequence of fragmentary descriptions of locations, situations and people, and can be explained by the artist's interest in the anonymous nature of (youth) groups on the margins of a globalised consumer society.[1] "Sam" could just as well be anywhere else in the world, as could also the empty multi-storey car park in which teenagers are shown hanging out in another photo of the series entitled "Car Park" produced in the year 2000.

Zielony's conceptual approach in his photographic series documenting social groups can be described as an assemblage of staged images which, despite being atmospherically composed, do not convey any particular message. The photo-documentary strategy of this artist is evident when his works are compared with the photographic series entitled "Hutterites" by his former teacher Timm Rautert. In 1978 Rautert spent several weeks with a group of Anabaptists in Waterton, Canada, who live according to a centuries-old religious code of conduct. Living among the Hutterites and working with them, yet remaining "completely outside" their society[2] owing to their prohibition on the making of images, Rautert produced a series of photographs which range from picturesque compositions – such as the image of three children photographed from behind which is reminiscent of Heinrich Kühn's autochromes – to pictures taken covertly, revealing the sometimes harsh everyday life of the Hutterites. The character of a social study is attained not through the synopsis of the individual images but through their reception as documentary objects. When taken into the real world outside the Hutterite community, these photographs must ultimately be compared with the everyday lives of parallel societies, and they form a disturbing contrast. While the significance of Rautert's photographic series lies in its social use, Zielony's images – despite the global uniformity of the places, status symbols etc. shown – do not provide much opportunity for direct identification be-tween the viewer and the situations and persons depicted. Even if the artist has a close affinity with the photographed groups and collaborates with them, the frame of reference of the photographs lies to a greater degree in the series itself.[3] United by a basic atmosphere created through light and colours, Zielony depicts closed social structures which have their own ways of functioning, their own rituals and codes. In his most recent series "Jenny Jenny" (2011–2013), for which he accompanied and photographed a group of young women – some of them prostitutes – the artist turned his attention more towards individuals within the photographed groups. Here, sequences of portraits can be singled out, their melancholic staging not requiring the explanatory context of a specific setting and the construction of identities being obvious.

The limitations of viewing his photographic series in an interpretive way led Zielony to produce the "stumbling"[4] series of stills from the 2013 film "Danny", in which it is not possible either to concentrate on the individual photographic compositions nor to combine them without interruption in the sequence of images, through which the artist proceeds to the meta-level of image and reception analysis.

Franziska Maria Scheuer

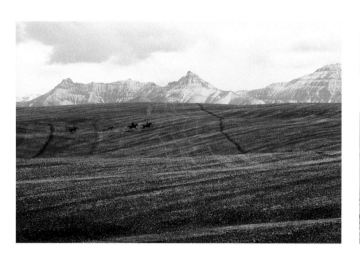 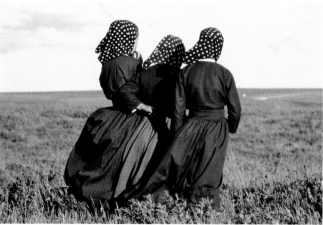 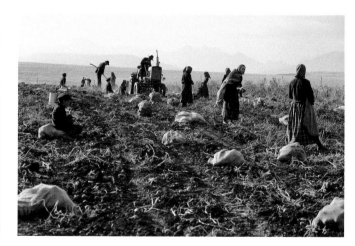

90 | 91 | 92 *Hutterer, 1978*

93 *Three Figures*, aus der Serie *Car Park*, 2000

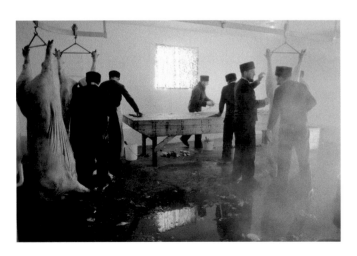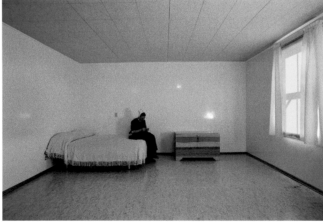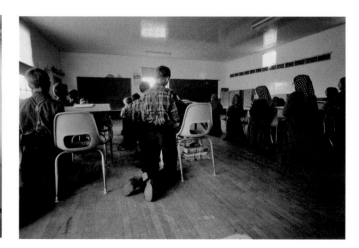

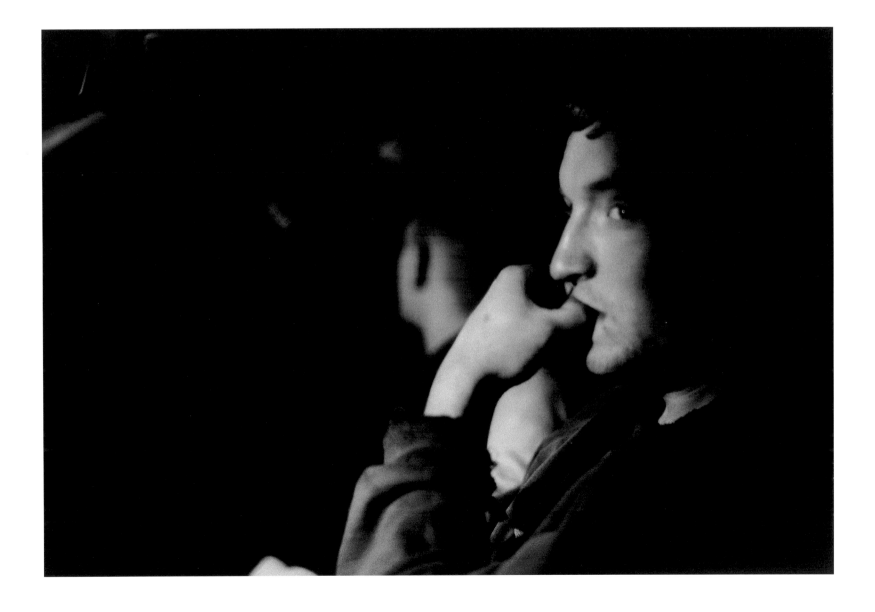

97 *Sam*, aus der Serie *Car Park*, 2000

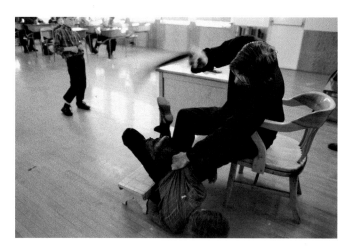
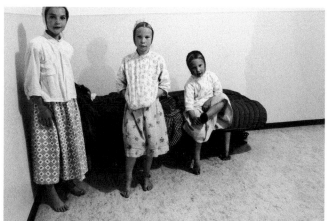
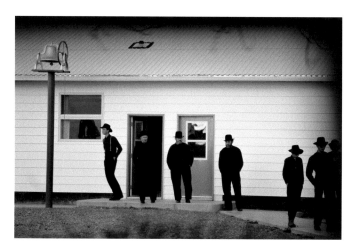

98 | 99 | 100 *Hutterer*, 1978

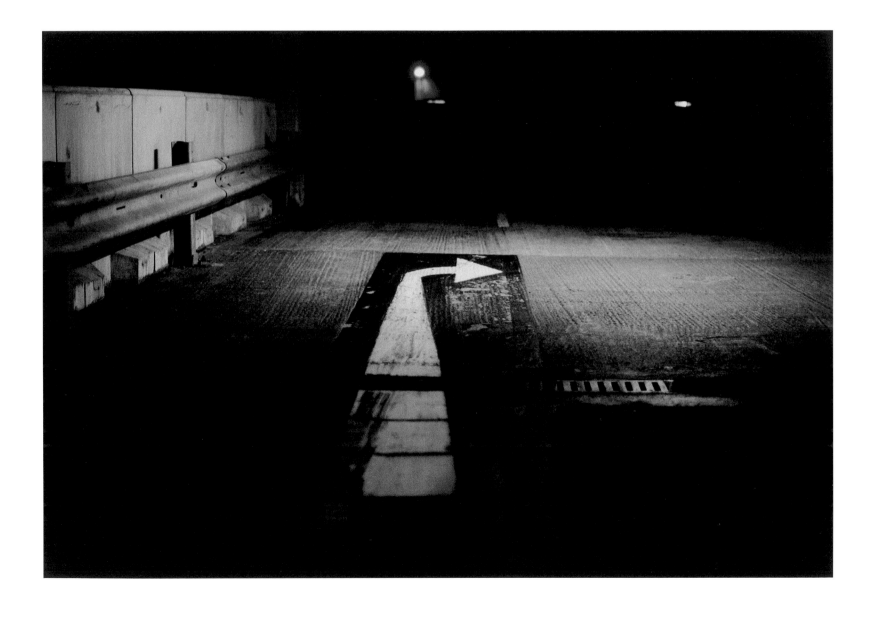

101 *Arrow*, aus der Serie *Car Park*, 2000

104 *Waganowa Schule*, Leningrad, 1988

106 *Waganowa Schule*, Leningrad, 1988

107 *Silber*, aus der Serie *Jenny Jenny*, 2013

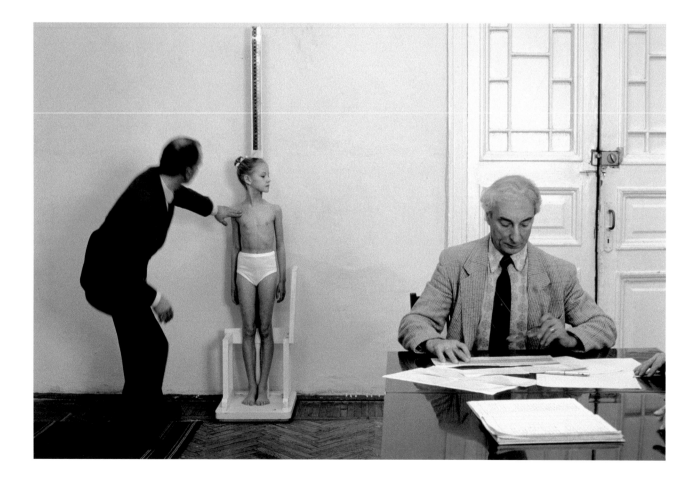

108 *Waganowa Schule*, Leningrad, 1988

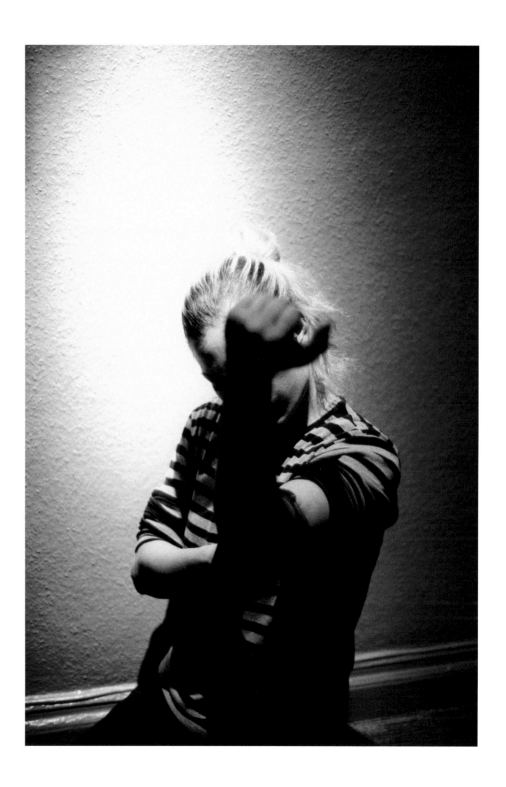

109 *Arm*, aus der Serie *Jenny Jenny*, 2013

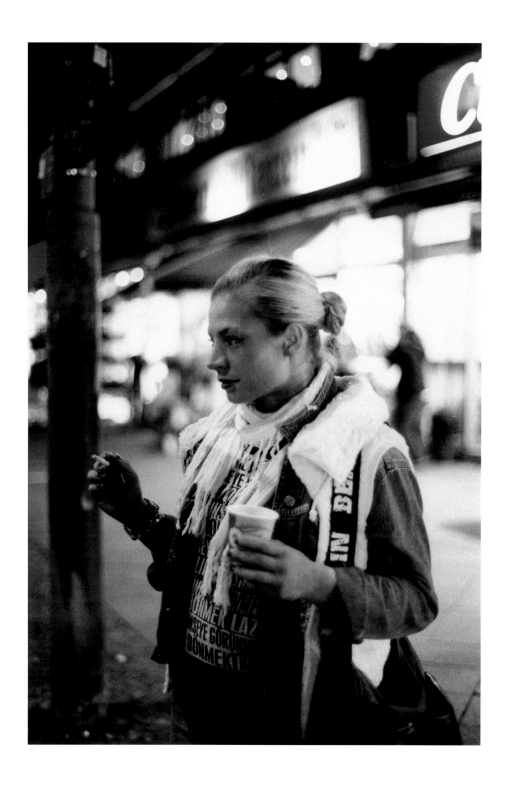

110 *Berlin*, aus der Serie *Jenny Jenny*, 2013

ABBILDUNGSVERZEICHNIS | ILLUSTRATIONS

Die Maße sind in Millimetern
mit Höhe vor Breite angegeben;
Bild- vor Blattmaß.

Dimensions are given in millimetres,
height before width; image size
before sheet size.

Claudia Angelmaier

4
Betty, 2008
Farbfotografie, Diasec
1300 × 1000 mm

Betty, 2008
Colour photograph, Diasec
1300 × 1000 mm

6
Frau, aus der Serie
Lost Data, 2010
Farbfotografie,
gerahmt hinter Glas
824 × 675 mm

Woman, from the series
Lost Data, 2010
Colour photograph,
framed behind glass
824 × 675 mm

8
Uta, 2013
Farbfotografie, Diasec
1020 × 1160 mm

Uta, 2013
Colour photograph, Diasec
1020 × 1160 mm

Viktoria Binschtok

13
Patterson, 2011
Inkjet-Print auf MDF
180 × 260 mm

Patterson, 2011
Inkjet print on MDF
180 × 260 mm

14
Patterson Window, 2011
Analoger C-Print, in Objektrahmen
860 × 990 mm

Patterson Window, 2011
Analogue C-print, in object frame
860 × 990 mm

16
News, 2012
Inkjet-Print auf MDF
180 × 260 mm

News, 2012
Inkjet print on MDF
180 × 260 mm

17
Blind, 2012
Analoger C-Print, in Objektrahmen
810 × 740 mm

Blind, 2012
Analogue C-print, in object frame
810 × 740 mm

11
Slim Lady, 2012
Inkjet-Print auf MDF
180 × 280 mm

Slim Lady, 2012
Inkjet print on MDF
180 × 280 mm

10
Black, 2012
Analoger C-Print, in Objektrahmen
1520 × 1260 mm

Black, 2012
Analogue C-print, in object frame
1520 × 1260 mm

21, 23, 27
Venus' Belly, 2012
Laserprint, digitaler C-Print, Glas,
Haken
Variable Maße
ca. 3500 × 4000 mm

Venus' Belly, 2012
Laserprint, digital C-print, glass, hooks
Variable dimensions
approx. 3500 x 4000 mm

19
Studie zu *Venus' Belly*
Rastergrafik von Sandro Botticelli
Geburt der Venus, 1465/66

Study for *Venus' Belly*
Raster image of Sandro Botticelli's
Birth of Venus, 1465/66

Bernhard Fuchs

31
Pfad, Helfenberg, aus der Serie
Straßen und Wege, 2004
C-Print
280 × 280 mm / 300 x 400 mm

Pfad (Path), Helfenberg,
from the series *Straßen und Wege*
(Streets and Ways), 2004
C-print
280 × 280 mm / 300 x 400 mm

29
Böschung, Afiesl, aus der Serie
Straßen und Wege, 2006
C-Print
280 × 280 mm / 300 x 400 mm

Böschung (Embankment), Afiesl,
from the series *Straßen und Wege*
(Streets and Ways), 2006
C-print
280 × 280 mm / 300 x 400 mm

30
Waldweg, Bauernberg,
aus der Serie *Straßen und Wege*, 2007
C-Print
280 × 280 mm / 300 x 400 mm

Waldweg (Forest Path), Bauernberg,
from the series *Straßen und Wege*
(Streets and Ways), 2007
C-print
280 × 280 mm / 300 x 400 mm

Aus der Serie *Straßen und Wege*,
ohne Abbildung

From the series *Streets and Ways*,
not illustrated

Pfad, Helfenberg, 2004
C-Print
280 × 280 mm / 300 x 400 mm

Pfad (Path), Helfenberg, 2004
C-Print
280 × 280 mm / 300 x 400 mm

Waldweg, Untereben, 2004
C-Print
280 × 280 mm / 300 x 400 mm

Waldweg (Forest Path), Untereben,
2004
C-Print
280 × 280 mm / 300 x 400 mm

Feldweg, Geierschlag, 2005
C-Print
280 × 280 mm / 300 × 400 mm

Feldweg (Farm Track), Geierschlag,
2005
C-Print
280 × 280 mm / 300 × 400 mm

Pfad, Haslach, 2006
C-Print
280 × 280 mm / 300 × 400 mm

Pfad (Path), Haslach, 2006
C-Print
280 × 280 mm / 300 × 400 mm

Weg, Bad Leonfelden, 2006
C-Print
280 × 280 mm / 300 × 400 mm

Weg (Path), Bad Leonfelden, 2006
C-Print
280 × 280 mm / 300 × 400 mm

Weg, Dobring, 2006
C-Print
280 × 280 mm / 300 × 400 mm

Weg (Path), Dobring, 2006
C-Print
280 × 280 mm / 300 × 400 mm

Feldweg, Piberschlag, 2007
C-Print
280 × 280 mm / 300 × 400 mm

Feldweg (Farm Track), Piberschlag,
2007
C-Print
280 × 280 mm / 300 × 400 mm

36

Obstbaum mit Holzstangen, Dobring,
aus der Serie *Höfe*, 2005
C-Print
210 × 235 mm / 240 × 300 mm

*Obstbaum mit Holzstangen
(Fruit Tree with Wooden Poles)*,
Dobring, from the series *Höfe (Farms)*,
2005
C-print
210 × 235 mm / 240 × 300 mm

33

Misthaufen, Uttendorf,
aus der Serie *Höfe*, 2009
C-Print
210 × 235 mm / 240 × 300 mm

Misthaufen (Manure Pile), Uttendorf,
from the series *Höfe (Farms)*, 2009
C-print
210 × 235 mm / 240 × 300 mm

34

Kuhstall, Geierschlag,
aus der Serie *Höfe*, 2010
C-Print
210 × 235 mm / 240 × 300 mm

Kuhstall (Cowshed), Geierschlag,
from the series *Höfe (Farms)*, 2010
C-print
210 × 235 mm / 240 × 300 mm

Aus der Serie *Höfe*,
ohne Abbildung

From the series *Farms*,
not illustrated

Landschaft, St. Stefan am Walde,
2006
C-Print
210 × 235 mm / 240 × 300 mm

Landschaft (Landscape),
St. Stefan am Walde, 2006
C-Print
210 × 235 mm / 240 × 300 mm

Fichtenäste, Preßleithen, 2009
C-Print
210 × 235 mm / 240 × 300 mm

*Fichtenäste (Spruce Branches),
Preßleithen*, 2009
C-Print
210 × 235 mm / 240 × 300 mm

Heuboden, Uttendorf, 2009
C-Print
210 × 235 mm / 240 × 300 mm

Heuboden (Hayloft), Uttendorf, 2009
C-Print
210 × 235 mm / 240 × 300 mm

Futterstadel, Thurnerschlag, 2010
C-Print
210 × 235 mm / 240 × 300 mm

*Futterstadel (Fodder Barn),
Thurnerschlag*, 2010
C-Print
210 × 235 mm / 240 × 300 mm

Grünfutter, Damreith, 2010
C-Print
210 × 235 mm / 240 × 300 mm

Grünfutter (Green Fodder), Damreith,
2010
C-Print
210 × 235 mm / 240 × 300 mm

Holzschuppen, Thurnerschlag, 2010
C-Print
210 × 235 mm / 240 × 300 mm

*Holzschuppen (Wood Shed),
Thurnerschlag*, 2010
C-Print
210 × 235 mm / 240 × 300 mm

*Stadel mit Holunderbeersträuchern,
Herrnschlag*, 2010
C-Print
210 × 235 mm / 240 × 300 mm

*Stadel mit Holunderbeersträuchern
(Barn with Elderberry Bushes),
Herrnschlag*, 2010
C-Print
210 × 235 mm / 240 × 300 mm

37

*Junge mit seinem Fahrrad,
Vorderweißenbach*,
aus der Serie *Porträts*, 1995
C-Print
300 × 245 mm / 400 × 300 mm

*Junge mit seinem Fahrrad
(Boy with his Bicycle)*,
Vorderweißenbach, from the series
Porträts (Portraits), 1995
C-print
300 × 245 mm / 400 × 300 mm

38

Herr J., Helfenberg,
aus der Serie *Porträts*, 1996
C-Print
300 × 245 mm / 400 × 300 mm

Herr J. (Mr J.), Helfenberg,
from the series *Porträts
(Portraits)*, 1996
C-print
300 × 245 mm / 400 × 300 mm

Aus der Serie *Porträts*,
ohne Abbildung

From the series *Portraits*,
not illustrated

*Zwei Mädchen auf einer Wiese,
Traberg*, 1994
C-Print
300 × 245 mm / 400 × 300 mm

*Zwei Mädchen auf einer Wiese
(Two Girls in a Meadow), Traberg*,
1994
C-Print
300 × 245 mm / 400 × 300 mm

*Junger Mann bei Autoreparatur,
St. Stefan am Walde*, 1997
C-Print
300 × 245 mm / 400 × 300 mm

*Junger Mann bei Autoreparatur
(Young Man repairing a Car),
St. Stefan am Walde*, 1997
C-Print
300 × 245 mm / 400 × 300 mm

Frau K., St. Margareten, 1999
C-Print
300 × 245 mm / 400 × 300 mm

Frau K. (Mrs. K.), St. Margareten, 1999
C-Print
300 × 245 mm / 400 × 300 mm

Herr H., Helfenberg, 1999
C-Print
300 × 245 mm / 400 × 300 mm

Herr H. (Mr. H.), Helfenberg, 1999
C-Print
300 × 245 mm / 400 × 300 mm

Johannes, Helfenberg, 2001
C-Print
300 × 245 mm / 400 × 300 mm

Johannes, Helfenberg, 2001
C-Print
300 × 245 mm / 400 × 300 mm

41

B., Düsseldorf, 2011
C-Print
255 × 250 mm / 400 × 300 mm

B., Düsseldorf, 2011
C-print
255 × 250 mm / 400 × 300 mm

40

K., Berlin, 2011
C-Print
255 × 250 mm / 400 × 300 mm

K., Berlin, 2011
C-print
255 × 250 mm / 400 × 300 mm

42

A., Berlin, 2012
C-Print
255 × 250 mm / 400 × 300 mm

A., Berlin, 2012
C-print
255 × 250 mm / 400 × 300 mm

43

B., Wien, 2012
C-Print
255 × 250 mm / 400 × 300 mm

B., Vienna, 2012
C-print
255 × 250 mm / 400 × 300 mm

ohne Abbildung

Not illustrated

A., Berlin, 2012
C-Print
255 × 250 mm / 400 × 300 mm

A., Berlin, 2012
C-Print
255 × 250 mm / 400 × 300 mm

J., Haslach, 2012
C-Print
255 × 250 mm / 400 × 300 mm

J., Haslach, 2012
C-Print
255 × 250 mm / 400 × 300 mm

T., St. Stefan a. W., 2012
C-Print
255 × 250 mm / 400 × 300 mm

T., St. Stefan a. W., 2012
C-Print
255 × 250 mm / 400 × 300 mm

Sven Johne

44

Following the Circus, 2011
59 Fotografien,
archivalischer Pigmentdruck, gerahmt
je 330 × 410 mm

Following the Circus, 2011
59 photographs, archival pigment
print, framed
each 330 × 410 mm

Timm Rautert

20

Contergan, 1969
Bromsilbergelatine
Modern Print
300 × 450 mm / 400 × 600 mm

Contergan (Thalidomide), 1969
Silver bromide gelatine
Modern print
300 × 450 mm / 400 × 600 mm

74

Franz Erhard Walther (FEW),
1. Werksatz Nr. 44, 1970
Bromsilbergelatine
Vintage
92 × 156 mm, 172 × 231 mm

Franz Erhard Walther (FEW),
1. Werksatz Nr. 44
(1st Work Set No. 44), 1970
Silver bromide gelatine
Vintage
92 × 156 mm, 172 × 231 mm

76

Franz Erhard Walther (FEW),
1. Werksatz Nr. 45, 1970
Bromsilbergelatine
Vintage
182 × 239 mm, 93 × 145 mm

Franz Erhard Walther (FEW),
1. Werksatz Nr. 45
(1st Work Set No. 45), 1970
Silver bromide gelatine
Vintage
182 × 239 mm, 93 × 145 mm

1

Selbst mit A. W., New York, 1970
C-Print
Modern Print
450 × 740 mm / 700 × 950 mm

Selbst mit A. W.
(Self with A.W.), New York, 1970
C-print
Modern print
450 × 740 mm / 700 × 950 mm

18

Joseph Beuys, Köln, 1971
2 schwarz/weiß Fotografien,
Bromsilbergelatine
Vintages
je 239 × 117 mm

Joseph Beuys, Cologne, 1971
2 black and white photographs,
silver bromide gelatine
Vintages
each 239 × 117 mm

22

Blinky Palermo (für Thelonius Monk),
Städtisches Museum,
Mönchengladbach, 1973
2 schwarz/weiß Fotografien,
Bromsilbergelatine
Modern Print
je 270 × 260 mm / je 395 × 300 mm

Blinky Palermo (for Thelonius Monk),
Städtisches Museum,
Mönchengladbach, 1973
2 black and white photographs,
silver bromide gelatine
Modern print
each 270 × 260 mm / each
395 × 300 mm

56, 57, 58, 59

Obdachlos durch Wohnungsnot, 1973
Bromsilbergelatine
Modern Print
478 × 321 mm / 505 × 405 mm

Obdachlos durch Wohnungsnot
(Homeless due to Housing Shortage),
1973
Silver bromide gelatine
Modern print
478 × 321 mm / 505 × 405 mm

Timm Rautert

Aus der Serie
Bildanalytische Photographie

From the series
Bildanalytische Photographie
(Image-Analytical Photography)

7

Mensch in einem Photoautomaten,
1969
schwarz/weiß Fotografie,
Bromsilbergelatine, auf Karton
Vintage
295 × 200 mm

Mensch in einem Photoautomaten
(Person in a Photo Booth), 1969
Black and white photograph,
silver bromide gelatine, on cardboard
Vintage
295 × 200 mm

3

Ohne Titel, 1969
2 schwarz/weiß Automatenfotografien,
Bromsilbergelatine, auf Karton
Vintage
je 210 × 40 mm

Ohne Titel (Untitled), 1969
2 black and white photo booth
photographs, silver bromide gelatine,
on cardboard
Vintage
each 210 × 40 mm

72

2/10s – 9/10s, 1971
8 schwarz/weiß Fotografien,
Bromsilbergelatine, auf Karton
Vintage
je 300 × 239 mm

2/10s - 9/10s, 1971
8 black and white photographs,
silver bromide gelatine, on cardboard
Vintage
each 300 × 239 mm

69

Unbelichtete Photopapierstreifen
dem Tageslicht ausgesetzt.
3 Sek., danach normal entwickelt,
1971
49 schwarz/weiß Fotografien,
Bromsilbergelatine, auf Karton
Vintage
46 Stck. je 179 × 25 mm,
3 Stck. je 59 × 119 mm

Unbelichtete Photopapierstreifen
dem Tageslicht ausgesetzt.
3 Sek., danach normal entwickelt
(Unexposed strips of photographic
paper exposed to sunlight for
3 seconds then developed normally),
1971
49 black and white photographs,
silver bromide gelatine, on cardboard
Vintage
46 strips each 179 × 25 mm,
3 strips each 59 × 119 mm

61

Eine Aufnahme, 1972
Negativ einmal seitenverkehrt
vergrößert
2 schwarz/weiß Fotografien,
Bromsilbergelatine, auf Karton
Vintage
je 167 × 162 mm

Eine Aufnahme (One Exposure), 1972
Negative laterally reversed and
enlarged
2 black and white photographs,
silver bromide gelatine, on cardboard
Vintage
each 167 × 162 mm

79

*Kamera gedreht
um 0° 90° 180° 270° 360°*, 1972
10 schwarz/weiß Fotografien,
1 Kontaktabzugstreifen,
Bromsilbergelatine auf Karton
Vintage
je 70 × 105 mm,
Streifen 48 × 220 mm

*Kamera gedreht
um 0° 90° 180° 270° 360°
(Camera turned 0° 90° 180° 270°
360°)*, 1972
10 black and white photographs,
1 strip of contact prints, silver bromide
gelatine on cardboard
Vintage
each 70 × 105 mm,
strip 48 × 220 mm

5

Selbst, im Spiegel, 1972
Farbfotografie, Polaroid, auf Karton
Vintage
94 × 72 mm

*Selbst, im Spiegel
(Self, in the Mirror)*, 1972
Colour photograph,
Polaroid, on cardboard
Vintage
94 × 72 mm

15

Am 12.9.74 starben 67 Menschen,
1974
2 schwarz/weiß Fotografien,
Bromsilbergelatine, auf Karton
Vintage
je 135 × 196 mm

*Am 12.9.74 starben 67 Menschen
(On 12 September 1974, 67 people
died)*, 1974
2 black and white photographs,
silver bromide gelatine, on cardboard
Vintage
each 135 × 196 mm

12

Boeing 737, 1974
Postkarte, Offset, Farbfotografie,
auf Karton
Vintage
je 104 × 148 mm

Boeing 737, 1974
Postcard, offset, colour photograph,
on cardboard
Vintage
each 104 × 148 mm

2

No Photographing, 1974
2 schwarz/weiß Fotografien,
Bromsilbergelatine, auf Karton
Vintage
je 112 × 164 mm

No Photographing, 1974
2 black and white photographs,
silver bromide gelatine, on cardboard
Vintage
each 112 × 164 mm

9

Photographie, 1974
2 Farbfotografien, Letraset, auf Karton
Vintage
je 263 × 388 mm

Photographie (Photograph), 1974
2 colour photographs, Letraset,
on cardboard
Vintage
each 263 × 388 mm

Timm Rautert

52, 53, 54

*Sozialpädagogische
Sondermaßnahmen Köln (SSK)*, 1974
Bromsilbergelatine
Modern Print
385 × 257 mm / 404 × 303 mm

*Sozialpädagogische
Sondermaßnahmen Köln (SSK)
(Social Education Special Measures,
Cologne)*, 1974
Silver bromide gelatine
Modern print
385 × 257 mm / 404 × 303 mm

90, 91, 92
94, 95, 96
98, 99, 100
Hutterer, 1978
C-Print
Modern Print
175 × 266 mm / 226 × 315 mm

The Hutterites, 1978
C-print
Modern print
175 × 266 mm / 226 × 315 mm

24, 25, 26

Tanzmariechen, 1982
C-Print
Modern Print
240 × 360 mm / 300 × 400 mm

Tanzmariechen, 1982
C-print
Modern print
240 × 360 mm / 300 × 400 mm

104, 106, 108

Waganowa Schule, Leningrad, 1988
C-Print
Modern Print
240 × 360 mm / 300 × 400 mm

*Waganowa Schule
(Vaganova Academy)*, Leningrad, 1988
C-print
Modern print
240 × 360 mm / 300 × 400 mm

45, 46, 47, 48, 49, 50

Siemens AG, München,
aus der Serie
Gehäuse des Unsichtbaren, 1989
C-Print
Modern Print
700 × 1000 mm

Siemens AG, Munich, from the series
*Gehäuse des Unsichtbaren
(Encasing the Invisible)*, 1989
C-print
Modern print
700 × 1000 mm

68

Tokyo, 1983
Bromsilbergelatine
Modern Print
297 × 452 mm / 405 × 505 mm

Tokyo, 1983
Silver bromide gelatine
Modern print
297 × 452 mm / 405 × 505 mm

63

Kyoto, 1990
Bromsilbergelatine
Modern Print
353 × 349 mm / 505 × 405 mm

Kyoto, 1990
Silver bromide gelatine
Modern print
353 × 349 mm / 505 × 405 mm

67

Nagoya, 1990
Bromsilbergelatine
Modern Print
352 × 350 mm / 505 × 405 mm

Nagoya, 1990
Silver bromide gelatine
Modern print
352 × 350 mm / 505 × 405 mm

65

Tokyo, 1990
Bromsilbergelatine
Modern Print
459 × 310 mm / 505 × 405 mm

Tokyo, 1990
Silver bromide gelatine
Modern print
459 × 310 mm / 505 × 405 mm

66
Tokyo, 1990
Bromsilbergelatine
Modern Print
353 × 349 mm / 505 × 405 mm

Tokyo, 1990
Silver bromide gelatine
Modern print
353 × 349 mm / 505 × 405 mm

35
Koordinate 1, 1995
C-Print und schwarz/weiß Fotografie,
Diasec
Modern Print
1420 × 2000 mm

Koordinate 1 (Coordinate 1), 1995
C-print and black and white
photograph, Diasec
Modern print
1420 × 2000 mm

39
Koordinate 2, 1998
Schwarz/weiß Fotografie, Diasec
Modern Print
1040 × 2000 mm

Koordinate 2 (Coordinate 2), 1998
Black and white photograph, Diasec
Modern print
1040 × 2000 mm

28
Koordinate 3, 1998
Schwarz/weiß Fotografie, Diasec
Modern Print
1420 × 1750 mm

Koordinate 3 (Coordinate 3), 1998
Black and white photograph, Diasec
Modern print
1420 × 1750 mm

32
Koordinate 6, 1998
C-Print und schwarz/weiß Fotografie,
Diasec
Modern Print
1420 × 1950 mm

Koordinate 6 (Coordinate 6), 1998
C-print and black and white
photograph, Diasec
Modern print
1420 × 1950 mm

51
Ricarda R., 35
Falk H., 34
Antonie Vera R., 5 Monate,
aus der Serie *Anfang 2007–2013*,
Leipzig, 2007
Farbfotografie
Modern Print
je 389 × 390 mm / 505 × 405 mm

Ricarda R., 35
Falk H., 34
Antonie Vera R., 5 Monate/months,
from the series *Anfang 2007–2013*
(Beginnings 2007–2013),
Leipzig, 2007
Colour photograph
Modern print
each 389 × 390 mm / 505 × 405 mm

Ricarda Roggan

60
Das Zimmer I,
aus der Serie *Souterrain*, 2000/2001
C-Print
800 × 1050 mm

Das Zimmer I (The Room I),
from the series *Souterrain*, 2000/2001
C-print
800 × 1050 mm

55
Das Zimmer II,
aus der Serie *Souterrain*, 2000/2001
C-Print
800 × 1050 mm

Das Zimmer II (The Room II),
from the series *Souterrain*, 2000/2001
C-print
800 × 1050 mm

62
Schacht 4, 2006
C-Print
1420 × 1600 mm

Schacht 4 (Shaft 4), 2006
C-print
1420 × 1600 mm

64
SET 3, 2011
C-Print
1500 × 1900 mm

SET 3, 2011
C-print
1500 × 1900 mm

Adrian Sauer

71
Heizung, 2003
Digitaler C-Print, Diasec
970 × 700 mm

Heizung (Radiator), 2003
Digital C-print, Diasec
970 × 700 mm

70
Treppe, 2003
Digitaler C-Print, Diasec
1000 × 630 mm

Treppe (Staircase), 2003
Digital C-print, Diasec
1000 × 630 mm

73
16.777.216 Farben, 2010
Digitaler C-Print
1250 × 4760 mm

16.777.216 Farben
(16,777,216 Colours), 2010
Digital C-print
1250 × 4760 mm

Sebastian Stumpf

75, 77
Still aus *Pfützen*, 2013
Videoprojektion mit Ton
10'09 min, Loop

Still from *Pfützen (Puddles)*, 2013
Video projection with sound
10'09 min, loop

Anett Stuth

80
Abschied, 2005
C-Print, Diasec
1200 × 1000 mm

Filmzitate:
Rainer Werner Fassbinder:
Die dritte Generation;
Andrej Tarkowski: Stalker;
Frederico Fellini: La Strada;
Alfred Hitchcock:
Der unsichtbare Dritte

Abschied (Departure), 2005
C-print, Diasec
1200 x 1000 mm

Films quoted:
Rainer Werner Fassbinder:
The Third Generation;
Andrei Tarkovsky: Stalker;
Frederico Fellini: La Strada;
Alfred Hitchcock:
North by Northwest

78
Natur als Bild (Blätter), 2009
C-Print
800 × 600 mm

Bildzitate:
Leonardo Da Vinci:
Anatomie des menschlichen Körpers,
um 1507–1509,
(mit aufgesetztem Feigenblatt);
Michelangelo:
Skizze Eichenblatt, um 1530;
Carl Gustav Carus:
Kahler Baum im Herbstnebel, 1820;
Carl Gustav Carus:
Entlaubte Baumkrone (Eiche),
Bleistift, 1822

doppelt belichtet mit anonymer
Fotografie einer alten Eiche um 1900;
Charles Darwin:
Darwins Korallen, Herbarium:
Rote Korallen, 1770;
Ernst Heackel:
Stammbaum der Organismen, 1866;
Karl Blossfeldt:
Urformen der Kunst,
Pflanzenfotografie stark vergrößert,
1896;
medizinische Zeichnung einer
menschlichen DNA;
historische Weltkarte, 19. Jahrhundert;
Herbarien, Naturhistorisches Museum

Schriftzitate:
Originalnoten: Bach, Beethoven
und Mozart;
95 Thesen von Martin Luther,
31.10.1517;
Originalschrift-Fetzen der Bibel;
Originalschriften Koran;
Originalschriften Buddhismus;
Original – Hieroglyphen auf Papyrus

Natur als Bild (Blätter)
Nature as Image (Leaves), 2009
C-print
800 × 600 mm

Images quoted:
Leonardo Da Vinci:
Anatomy of the Human Body,
c.1507 – 1509, (with added fig leaf);
Michelangelo: Sketch of an oak leaf,
c.1530;
Carl Gustav Carus:
Bare Tree in Autumn Mist, 1820;
Carl Gustav Carus:
Defoliated Treetop (Oak), pencil, 1822
double exposure with anonymous
photograph of an old oak tree c.1900;

Charles Darwin:
Darwin's Corals, Herbarium:
Red corals, 1770;
Ernst Heackel:
Genealogical tree of life forms, 1866;
Karl Blossfeldt:
Urformen der Kunst – close-up
photographs of plants, 1896;
Medical drawing of human DNA;
historical world map, 19th century;
Herbaria, Naturhistorisches Museum

Writings quoted:
Original musical notation: Bach,
Beethoven and Mozart;
95 theses of Martin Luther,
31.10.1517;
Original scripture fragments
from the Bible;
original scripture from the Qu'rán;
Original Buddhist scriptures;
Original hieroglyphs on papyrus

Tobias Zielony

101
Arrow,
aus der Serie *Car Park,* 2000
C-Print
416 × 624 mm

Arrow,
from the series *Car Park,* 2000
C-print
416 × 624 mm

97
Sam,
aus der Serie *Car Park,* 2000
C-Print
416 × 624 mm

Sam,
from the series *Car Park,* 2000
C-print
416 × 624 mm

93
Three Figures,
aus der Serie *Car Park,* 2000
C-Print
416 × 624 mm

Three Figures,
from the series *Car Park,* 2000
C-print
416 × 624 mm

102, 103
Still aus *Danny,* 2013
Fotoanimation, Farbe, 2:3
7'48 min
Schnitt / Editing: Janina Herhoffer

Still from *Danny,* 2013
Photo animation, colour, 2:3
7'48 min
Cutting / editing: Janina Herhoffer

109
Arm,
aus der Serie *Jenny Jenny,* 2013
C-Print
880 × 590 mm

Arm,
from the series *Jenny Jenny,* 2013
C-print
880 × 590 mm

110
Berlin,
aus der Serie *Jenny Jenny,* 2013
C-Print
880 × 590 mm

Berlin,
from the series *Jenny Jenny,* 2013
C-print
880 × 590 mm

105
Raum,
aus der Serie *Jenny Jenny,* 2013
C-Print
880 × 590 mm

Raum (Room),
from the series *Jenny Jenny,* 2013
C-print
880 × 590 mm

107
Silber,
aus der Serie *Jenny Jenny,* 2013
C-Print
880 × 590 mm

Silber (Silver),
from the series *Jenny Jenny,* 2013
C-print
880 × 590 mm

KÜNSTLERVERZEICHNIS | ARTIST INDEX

Claudia Angelmaier

Geb. 1972 in Göppingen. 1992–1994 Studium der Geographie und Anglistik an den Universitäten Erlangen-Nürnberg und Heidelberg; 1995–2001 Studium der Kunstgeschichte an der Technischen Universität Berlin, Magister 2001; 2001–2006 Studium der Fotografie an der Hochschule für Grafik und Buchkunst Leipzig (HGB) bei Timm Rautert; 2006–2008 Meisterschülerin bei Timm Rautert, HGB Leipzig. Lebt und arbeitet in Berlin.

Born in Göppingen in 1972. 1992–1994 studied Geography and English Language and Literature at the universities of Erlangen-Nuremberg and Heidelberg; 1995–2001 studied Art History at Technische Universität Berlin, Master's degree 2001; 2001–2006 studied Photography under Timm Rautert at HGB Leipzig (Academy of Visual Arts); 2006–2008 Master Class student under Timm Rautert, HGB Leipzig. Lives and works in Berlin.

Viktoria Binschtok

Geb. 1972 in Moskau, Russland. 1995–2002 Studium künstlerische Fotografie und Medienkunst an der Hochschule für Grafik und Buchkunst in Leipzig bei Prof. Timm Rautert und Prof. Helmut Mark; 2002 Diplom Bildende Kunst; 2005 Meisterschülerabschluss bei Prof. Timm Rautert. Lebt und arbeitet in Berlin.

Born in Moscow, Russia, in 1972. 1995–2002 studied Artistic Photography and Media Arts under Prof. Timm Rautert and Prof. Helmut Mark at HGB Leipzig (Academy of Visual Arts); 2002 Diplom in Fine Arts; 2005 Master Class Certificate under Prof. Timm Rautert. Lives and works in Berlin.

Bernhard Fuchs

Geb. 1971 in Haslach a.d. Mühl/Oberösterreich. 1993–1997 Studium an der Kunstakademie Düsseldorf, ab 1994 bei Bernd Becher. 1997–1999 Aufbaustudium mit Meisterschülerabschluss an der Hochschule für Grafik und Buchkunst Leipzig bei Timm Rautert. Lebt und arbeitet in Düsseldorf.

Born in Haslach an der Mühl, Upper Austria, in 1971. 1993–1997 studied at Kunstakademie Düsseldorf, from 1994 under Bernd Becher. 1997–1999 further studies leading to Master Class Certificate under Timm Rautert at HGB Leipzig (Academy of Visual Arts). Lives and works in Düsseldorf.

Sven Johne

Geb. 1976 in Bergen (Insel Rügen). 1996–1998 Studium Germanistik, Journalismus und Onomastik an der Universität Leipzig; 1998–2004 Studium der Fotografie an der Hochschule für Grafik und Buchkunst Leipzig bei Timm Rautert, Abschluss mit Diplom; 2006 Meisterschüler bei Timm Rautert; 2008 International Studio and Curatorial Program (ISCP), New York; 2010 Gastprofessur an der Hochschule für Grafik und Buchkunst. Lebt und arbeitet in Berlin.

Born in Bergen (Island of Rügen) in 1976. 1996–1998 studied German Literature and Language, Journalism and Onomastics at the University of Leipzig; 1998–2004 studied Photography under Timm Rautert at HGB Leipzig (Academy of Visual Arts), Diplom; 2006 Master Class student under Timm Rautert; 2008 International Studio and Curatorial Program (ISCP), New York; 2010 visiting professorship at HGB Leipzig. Lives and works in Berlin.

Timm Rautert

Geb. 1941 in Tuchel/Westpreußen, heute Tuchola/Polen. 1966–1971 Studium der Fotografie an der Folkwangschule für Gestaltung in Essen bei Otto Steinert; seit 1970 Bildjournalistische Arbeiten und freie Projekte; 1993–2008 Professor für Fotografie an der Hochschule für Grafik und Buchkunst, Leipzig; 2008 erhält er als erster Fotograf den Lovis Corinth Preis für sein Lebenswerk. Lebt und arbeitet in Essen und Berlin.

Born in Tuchel, West Prussia, (now Tuchola, Poland) in 1941. 1966–1971 studied Photography under Otto Steinert at the Folkwang School of Design in Essen; since 1970 photojournalism and freelance projects; 1993–2008 Professor of Photography at HGB Leipzig (Academy of Visual Arts); 2008 first photographer to be awarded the Lovis Corinth Prize for his life's work. Lives and works in Essen and Berlin.

Ricarda Roggan

Geb. 1972 in Dresden. 1996–2002 Studium der Fotografie an der Hochschule für Grafik und Buchkunst bei Prof. Timm Rautert; 2002 Diplom bei Prof. Rautert; 2004 Meisterschülerabschluss bei Prof. Timm Rautert an der Hochschule für Grafik und Buchkunst Leipzig; 2003–2005 Royal College of Arts, London, Master of Arts. Lebt und arbeitet in Leipzig.

Born in Dresden in 1972. 1996–2002 studied Photography under Prof. Timm Rautert at HGB Leipzig (Academy of Visual Arts); 2002 Diplom under Prof. Rautert; 2004 Master Class Certificate under Prof. Timm Rautert at HGB Leipzig; 2003–2005 Royal College of Arts, London, Master of Arts. Lives and works in Leipzig.

Adrian Sauer

Geb. 1976 in Berlin. 1997–2003 Studium der Fotografie an der Hochschule für Grafik und Buchkunst Leipzig, seit 1999 in der Klasse von Professor Timm Rautert. 2005 folgte der Meisterschülerabschluss ebenfalls bei Timm Rautert. 2004 gründete er mit Kollegen die Produzentengalerie Amerika in Berlin. Lebt und arbeitet in Leipzig.

Born in Berlin in 1976. 1997–2003 studied Photography at HGB Leipzig (Academy of Visual Arts), from 1999 under Professor Timm Rautert. 2005 Master Class Certificate also under Timm Rautert. 2004 co-founded the Produzentengalerie Amerika in Berlin. Lives and works in Leipzig.

Sebastian Stumpf

Geb. 1980 in Würzburg. 1999–2001 Studium der Malerei, Grafik und Objektkunst an der Akademie der Bildenden Künste Nürnberg bei Rolf-Gunter Dienst; 2001–2002 Gaststudium an der École Nationale supérieure des Beaux-Arts in Lyon; 2002–2006 Studium der Fotografie an der Hochschule für Grafik und Buchkunst Leipzig bei Timm Rautert; 2006–2008 Meisterschüler bei Timm Rautert. Lebt und arbeitet in Leipzig und Berlin.

Born in Würzburg in 1980. 1999–2001 studied Painting, Graphic and Object Art under Rolf-Gunter Dienst at the Academy of Fine Arts in Nuremberg; 2001–2002 visiting student at the École Nationale Supérieure des Beaux-Arts in Lyon; 2002–2006 studied Photography under Timm Rautert at HGB Leipzig (Academy of Visual Arts); 2006–2008 postgraduate studies under Timm Rautert at HGB Leipzig. Lives and works in Leipzig and Berlin.

Anett Stuth

Geb. 1965 in Leipzig. 1991–1992 Studium der Fotografie an der Hochschule für Grafik und Buchkunst Leipzig bei Prof. Arno Fischer; 1993–1996 Studium und Diplom an der Hochschule für Grafik und Buchkunst Leipzig bei Prof. Timm Rautert. 1996–1998 Meisterschülerstudium bei Prof. Timm Rautert. Lebt und arbeitet in Berlin.

Born in Leipzig in 1965. 1991–1992 studied Photography under Prof. Arno Fischer at HGB Leipzig (Academy of Visual Arts); 1993–1996 studied under Prof. Timm Rautert at HGB Leipzig, Diplom. 1996-1998 Master Class student under Prof. Timm Rautert. Lives and works in Berlin.

Tobias Zielony

Geb. 1973 in Wuppertal. 1997–1998 Studium des Kommunikationsdesigns an der Fachhochschule für Technik und Wirtschaft Berlin; 1998–2001 Studium der Dokumentarfotografie an der Universität Wales, Newport; 2001–2004 Studium an der Hochschule für Grafik und Buchkunst Leipzig; 2004–2006 Meisterschüler bei Prof. Timm Rautert. Lebt und arbeitet in Berlin.

Born in Wuppertal in 1973. 1997–1998 studied Communications Design at the Fachhochschule für Technik und Wirtschaft Berlin; 1998–2001 studied Documentary Photography at University of Wales, Newport; 2001–2004 studied at HGB Leipzig (Academy of Visual Arts); 2004–2006 Master Class student under Prof. Timm Rautert. Lives and works in Berlin.

AUTORENVERZEICHNIS | AUTHOR INDEX

Sören Fischer

Geb. 1980 in Norden/Ostfriesland. 2001–2007 Studium der Kunstgeschichte, Klassischen Archäologie und Germanistik an den Universitäten von Münster, Perugia und Mainz. Stipendien des Deutschen Akademischen Austauschdienstes und Deutschen Studienzentrums in Venedig. 2007 Magisterabschluss. 2009–2012 wissenschaftlicher Mitarbeiter am Institut für Kunstgeschichte in Mainz. 2011 Promotion mit Auszeichnung (»Das Landschaftsbild als gerahmter Ausblick in den venezianischen Villen des 16. Jahrhunderts«). Seit 2012 wissenschaftlicher Volontär bei den Staatlichen Kunstsammlungen Dresden (Gemäldegalerie Alte Meister, Skulpturensammlung, Kupferstich-Kabinett). Lebt und arbeitet derzeit in Dresden.

Born in Norden, East Frisia in 1980. 2001–2007 studied Art History, Classical Archaeology and German Language and Literature at the Universities of Münster, Perugia and Mainz. Grants from the German Academic Exchange Service and German Study Centre in Venice. 2007 Master's degree. 2009–2012 research associate at the Institute of Art History in Mainz. 2011 Doctorate with Distinction ("The Landscape Painting as a Framed View in 16th-Century Venetian Villas"). Since 2012 research internship at Staatliche Kunstsammlungen Dresden (Gemäldegalerie Alte Meister, Skulpturensammlung, Kupferstich-Kabinett). Currently living and working in Dresden.

Michael Hering

Geb. 1964 in Hagen/Westfalen. 1990–2003 Studium der Kunstgeschichte in Osnabrück, Hamburg und Jena; 1991–2000 Stipendiat der Studienstiftung des Deutschen Volkes; 1995 Magister Artium an der Freien Universität Hamburg bei Horst Bredekamp; 2003 Promotion an der Friedrich-Schiller-Universität Jena bei Franz-Joachim Verspohl. Seit Nov. 2010 Konservator für die Kunst der Moderne und Gegenwart am Kupferstich-Kabinett Dresden. Lebt und arbeitet in Berlin und Dresden.

Born in Hagen, Westphalia in 1964. 1990–2003 studied Art History in Osnabrück, Hamburg and Jena; 1991–2000 scholarship from the Studienstiftung des Deutschen Volkes (German National Academic Foundation); 1995 Master of Arts under Horst Bredekamp at Freie Universität Hamburg; 2003 Doctorate under Franz-Joachim Verspohl at Friedrich Schiller University, Jena; since Nov. 2010 Curator for Modern and Contemporary Art at Kupferstich-Kabinett Dresden. Lives and works in Berlin and Dresden.

Franziska Maria Scheuer

Geb. 1983 in Merzig a. d. Saar; 2004–2009 Studium der Kunstgeschichte sowie der Mittleren und Neueren Geschichte an den Universitäten Saarbrücken, Bern und Marburg; seit 2010 Dissertationsvorhaben zum Thema »Bilder für den Frieden. Gestaltung und historischer Gebrauch der Autochrome des Multimediaensembles ›Les Archives de la planète‹ (1908–1931)«; während der Dissertationsphase u. a. Stipendiatin des Graduiertenzentrums Geistes- und Sozialwissenschaften Marburg, des DAAD sowie Gaststipendiatin des Deutschen Forums für Kunstgeschichte (DFK) Paris; aktuell Stipendiatin des Programms »Museumskuratoren für Fotografie« der Alfried Krupp von Bohlen und Halbach-Stiftung. Lebt und arbeitet derzeit in München.

Born in Merzig an der Saar in 1983; 2004–2009 studied Art History and Medieval and Modern History at the Universities of Saarbrücken, Berne and Marburg; since 2010 working on a doctoral thesis concerning "Images for Peace. The Design and Historical Use of Autochromes from the Multimedia Ensemble 'Les Archives de la planète' (1908–1931)"; during the research period scholarships from the Humanities and Social Sciences Graduate Centre at Marburg and the German Academic Exchange Service, visiting fellow at the German Art History Forum (DFK) in Paris; currently in receipt of a scholarship under the programme "Museum Curators for Photography" of the Alfried Krupp von Bohlen und Halbach Foundation. Currently living and working in Munich.

Franziska Schmidt

Geb. 1972 in Köthen. Studium der Kunstgeschichte und Germanistik in Halle (Saale). Mitarbeit in der Photographischen Sammlung der Staatlichen Galerie Moritzburg, Landeskunstmuseum, Halle. Stipendiatin im Programm »Museumskuratoren für Fotografie« der Alfried Krupp von Bohlen und Halbach-Stiftung. Leiterin der Galerie Berinson, Berlin. Geschäftsführerin und Leiterin des Museums für Photographie, Braunschweig. Seit 2007 Leiterin der Abteilung Photographie bei Villa Grisebach Auktionen, Berlin. Lebt und arbeitet in Berlin.

Born in Köthen in 1972. Studied Art History and German Language and Literature in Halle (Saale). Worked in the Photographic Collection of the Staatliche Galerie Moritzburg, Landeskunstmuseum, Halle. Scholarship under the programme "Museum Curators for Photography" of the Alfried Krupp von Bohlen und Halbach Foundation. Head of Galerie Berinson, Berlin. Managing Director and Head of the Museum of Photography, Brunswick. Since 2007 Head of the Photography Department at Villa Grisebach Auctions, Berlin. Lives and works in Berlin.

Kathrin Schönegg

Geb. 1982 in Konstanz. 2002–2009 Studium der Germanistik, Kunstwissenschaft, Medienwissenschaft und Soziologie an der Universität Konstanz. 2010–2013 Stipendiatin im DFG-Graduiertenkolleg »Das Reale in der Kultur der Moderne« an der Universität Konstanz mit einem Dissertationsprojekt zur Geschichte der abstrakten Fotografie; seit 2013 Stipendiatin im Programm »Museumskuratoren für Fotografie« der Alfried Krupp von Bohlen und Halbach-Stiftung. Lebt und arbeitet derzeit in Dresden.

Born in Konstanz in 1982. 2002–2009 studied German Language and Literature, Art History, Media Studies and Sociology at the University of Konstanz. 2010–2013 scholarship from the DFG post-graduate programme "Das Reale in der Kultur der Moderne" at the University of Konstanz with a doctoral thesis project on the history of abstract photography; Since 2013 in receipt of a scholarship under the programme "Museum Curators for Photography" of the Alfried Krupp von Bohlen und Halbach Foundation. Currently living and working in Dresden.

IMPRESSUM | IMPRINT

Diese Publikation erscheint anlässlich der Ausstellung
This publication accompanies the exhibition

Eine Klasse für sich – Aktionsraum Fotografie (A Class of Its Own: Photography as Action Space)

Staatliche Kunstsammlungen Dresden,
Kunsthalle im Lipsiusbau
1. Februar bis 18. Mai 2014
1 February – 18 May 2014

Ausstellung | Exhibition

Staatliche Kunstsammlungen Dresden
Hartwig Fischer,
Generaldirektor | Director-General

Kupferstich-Kabinett
Bernhard Maaz,
Direktor | Director

Kuratorische Betreuung | Curator
Michael Hering

Gestaltung und Grafikdesign
Composition and graphic design
Karen Weinert

Restauratorische Betreuung
Restoration
Wiebke Schneider

Exponateinrichtung und Technik
Exhibit installation and technical
equipment
Kollege Fißler GmbH
in Zusammenarbeit mit Michael John
und dem Technischen Dienst
der Staatlichen Kunstsammlungen
Dresden
in association with Michael John
and the Technical Service of the
Staatliche Kunstsammlungen Dresden

Registrarbüro | Registrar's office
Katrin Bäsig, Barbara Rühl

Sekretariat | Secretary
Kristina Schüffny

Presse und Kommunikation
Press and Communications
Stefan Adam

Marketing | Marketing
Martina Miesler, Andrea Vogt

Museumspädagogik
Museum Education
Claudia Schmidt

Katalog | Catalogue

© 2014 Sandstein Verlag, Dresden
Staatliche Kunstsammlungen Dresden
Kupferstich-Kabinett Dresden

Herausgeber | Editor
Michael Hering

Lektorat | Proof-reading
Christine Jäger, Sandstein Verlag

Übersetzung | Translation
Geraldine Schuckelt, Pulsnitz

Gestaltung | Design
Joachim Steuerer, Sandstein Verlag

Satz und Reprografie
Typesetting and reprographics
Katharina Stark, Christian Werner,
Sandstein Verlag

Druck und Verarbeitung
Printing and production
Grafisches Centrum Cuno GmbH
& Co. KG, Calbe

Die Deutsche Nationalbibliothek
verzeichnet diese Publikation in
der Deutschen Nationalbibliografie;
detaillierte bibliografische Daten sind
im Internet über http://dnb.ddb.de
abrufbar.

www.sandstein-verlag.de
ISBN 978-3-95498-069-7

Copyright | Copyright details

Vorderseite | Cover recto

Viktoria Binschtok
Blind, 2012
Analoger C-Print, in Objektrahmen
810 × 740 mm
Blind, 2012
Analogue C-print, in object frame
810 × 740 mm

Rückseite | Cover verso

Timm Rautert
Selbst, im Spiegel, 1972
Farbfotografie, Polaroid, auf Karton
Vintage
94 × 72 mm
*Selbst, im Spiegel
(Self, in the Mirror)*, 1972
Colour photograph,
Polaroid, on cardboard
Vintage
94 × 72 mm